JN063761

事例で学ぶブランディング
ランドーのデザイン戦略大公開

ランドーアソシエイツ［著］

ランドーが手がけたブランドマーク

VISA

JCB

GE

エネオス

ブラックベリー

ハイコーキ

明治グループ

テレビ東京

アリタリア航空

オーストリア航空

シンガポール航空

タイ国際航空

バニラ・エア

キャセイパシフィック航空

ブリティッシュ・ミッドランド航空

ガルフ・エア

エビアン

ドール

マウントレーニア

ヴィックス

森永製菓

森永乳業

フジッコ

日本海水

キッコーマン

さぼてん

オアシスガーデン

白鶴酒造

bp

NEC

RICOH

リコー

9/11 MEMORIAL

9/11メモリアル

日経 BP

acer

エイサー

BenQ

ベンキュー

eneloop

エネループ

CITROËN

シトロエン

NIKKEN

日建グループ

NTT コミュニケーションズ

TAKENAKA

竹中工務店

LG

LG グループ

charles SCHWAB

チャールズ・シュワブ

NYSE

The world puts its stock in us.

ニューヨーク証券取引所

australian open

全豪オープンテニス

TOKYU HOTELS

東急ホテルズ

WESTIN

HOTELS & RESORTS

ウエスティンホテルズ

HYATT

ハイアットホテルズ

HONG KONG

ブランド香港

Pizza Hut

ピザハット

KFC

KFC

CALPIS SODA

カルピスソーダ

三井のリハウス

三井のリハウス

UD TRUCKS

UDトラックス

DAIDO

大同生命

ZURICH

チューリッヒ生命

American Home
Direct

アメリカンホームダイレクト

ランドーが手がけたブランドマーク

小田急グループ

名古屋鉄道

日本郵政グループ

フェデックス

アステラス製薬

東京ガス

JTB

JTB

ワコール

Tabio

タビオ

アイスタイル

AEON

イオン

enetopia

エネトピア

TOPVALU

トップバリュ

マックスバリュ

新日鐵住金

新日鐵住金

JXグループ

ORIX

オリックス

オリックス・レンタカー

CATERPILLAR

キャタピラー

大成建設

accenture

アクセンチュア

Morgan Stanley

モルガン・スタンレー

SRIXON

スリクソン

AKT/O

アクティオ

三井住友信託銀行

TMEiC

東芝三菱電機産業システム

トミーヒルフィガー

大陽日酸

4

フェデックス・キンコーズ

アトランタ・オリンピック

長野オリンピック

ソルトレークシティ・オリンピック

ホーユー

リーバイス

横浜元町商店街

ららぽーと

DIC

パイロット

渋谷スクランブルスクエア

ラゾーナ川崎

信越化学工業

ミズノ

三井アウトレットパーク

東京ステーションシティ

エスバイエル

ユニ・チャーム

流山市

グランスタ

バンダイナムコ

コナミ

世界自然保護基金

PATHE

いわて蔵ビール

メルボルン市

jera
ジェラ

上海環球金融中心

はじめに

約80年にわたり、ランドーは企業を変革するブランドを創造し、構築してきました。

偉大なブランドは、未来への投資だと考えます。テクノロジーの進歩によってマーケティング手法も日々変化しますが、どのような施策よりも、自社が持つブランドを強くすることが長期的には有効です。強いブランドは様々なタッチポイントにおいて一貫性を保ち、顧客との関係性を深めるドライバーとなり、競合ブランドとの差別性を促す役割を担い、特別な存在へと導いてくれるのです。

本書は、こうした私たちのアプローチをお伝えする内容となっています。新しいクライアントと共に、毎回異なる新たな課題が訪れます。それを乗り越えた時の達成感は格別です。こうした小さな経験が蓄積され大きな力となり、また次のチャレンジを引き寄せる。この連続が現在のランドーのアプローチの基礎となっています。

本書で紹介する事例が、読者の皆さんのインスピレーションや道しるべとなり、さらには数年後の気鋭デザイナーやストラテジストを育むきっかけとなれば嬉しく思います。時代を超え長きにわたって確立されたブランディングの原理原則、そしてビジネスにおけるクリエイティビティーの視点は、今後も激変するマーケティングの世界で新しい示唆を与えてくれるはずです。この本に刻み込まれたランドーの精神を、皆さんに感じていただけることを心から望んでいます。

本書をお読みになって、ご意見、ご感想、お気づきの点などを是非お聞かせください。下記メールアドレスからお送りいただければ幸いです。

ベングト・エリクソン
bengt.eriksson@landorandfitch.com

皆さんからのご意見をお待ちしております。

ベングト・エリクソン
日本オフィス
マネージング・ディレクター

ご挨拶

創立者ウォルター・ランドーが、サンフランシスコに "Walter Landor & Associates" を設立したのが1941年。その後、オークションでフェリーボートを購入し、サンフランシスコのベイエリアに本社として係留したのが1964年。ブランディングのパイオニアであるウォルターのこの大胆な行動、そして常識に囚われず常に新鮮な視点で物事を洞察していた姿勢は、79年経った現在も、脈々と我々の中に受け継がれています。世界最大級の規模と実績を持つブランディング会社の老舗でありながら、常に先駆者として今日のブランディングの標準となっている調査・戦略・デザインなどの方法論とツールを確立し続けている創造性の源も、このオリジンにあるといって良いでしょう。

1972年に開設された東京オフィスも、まもなく半世紀が経とうとしています。外資系でありながら日本の市場や企業文化に精通し、様々な課題を抱えるクライアントのパートナーとして、ブランドの潜在的価値の最大化に努めてきました。課題はひとつとして同じものはなく、求められるソリューションも千差万別です。また、時代の流れも大きく影響します。それはウォルターがサンフランシスコ・ベイに本社として据えたフェリー「クラマス号」で大海原を航海する様相に例えることができます。

刻一刻と変化する潮の流れ、穏やかな天候もあれば、嵐のように厳しい波が襲ってくることもあります。その中で常に現状を冷静かつ客観的に分析し、予測を立てながらも瞬間的な直感を大切にする。そしてその直感を理論化し体系立てる。ランドーの航海は、グローバルな市場という大海原において、ビジネスの視点とクリエイティブの視点の両方からインサイトを導き出す「ビジネス・クリエイティビティ」を最大の強みとして実績を積み上げてきました。

この書籍は、そんなランドーの長年の航海のログを元に、実践によって導き出し体系立ててきたブランディングのノウハウを余すことなく公開する異例の内容となっています。デザイナーにとっては、デザインのプロセスから最終的な表現やデザインシステム構築の仕方まで。ブランド戦略に携わる担当者には、戦略のプロセスから根幹となるブランドコンセプト構築やネーミング開発のノウハウまで。それぞれの視点で読み解くことにより、ブランディングにおけるビジネス・クリエイティビティを理解し、実践できる内容をめざしました。ブランディングの大航海へと出航するクラマス号に、ぜひ乗船してください。海から見る景色はきっと、普段とは違う視点と発想をもたらすことでしょう。

We are Landor. Born on a boat.

大島 由久
日本オフィス
ゼネラル・マネジャー
エグゼクティブ・クリエイティブ・ディレクター

目次

1章　ランドーの手法を学ぶ

ブランド開発プロセス

Phase 1　基礎調査

Phase 2　ブランドコンセプト開発

Phase 3　ネーミング開発

Phase 4　VI開発

Phase 5　ブランドアクティベーション

Phase 6　ブランドエンゲージメント

Q&A

2章　事例で学ぶ

3章　国内・海外事例紹介

4章　ランドー大航海！

ランドーについて

製品は工場で作られるが、ブランドは心の中で創られる

ランドーの創立者、ウォルター・ランドーの残した、「製品は工場で作られるが、ブランドは心の中で創られる」という有名な言葉があります。この言葉にあるように、ブランドは人間の持つ感情的な側面によって評価され、蓄積されることで、人に行動を促すという特徴があります。例えば商品やサービスが選ばれる際、安い、早いなど利便性による条件で決められることが多々あります。一方で優れたブランドは、消費者との間に信頼や共感、愛着など感情面における絆が構築されているため、利便性が優先されることはありません。購買などのアクションを促す力強い「ブランドストーリー」が存在しているからといえます。

ランドーでは、ブランディングに用いる手法は時代や市場の変化にあわせて形を変えていますが、ブランドの独自性を抽出し、「ストーリー」をつくること、伝えること、育むといった仕事の根幹については、創立以来、変わるところがありません。

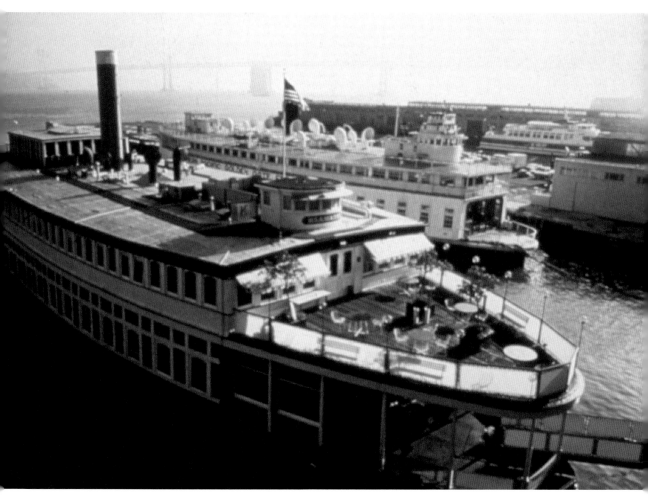

ストーリーの始まり、クラマス号

1941年、ウォルター・ランドーは米国・サンフランシスコの彼のアパートに、間に合わせの机ひとつで "Walter Landor & Associates" を創立しました。そして創立直後からの最初の仲間（Associate）である妻ジョセフィンと共に、他に類を見ない顧客主導のアプローチや鋭いセンスを活かした製品の構造、グラフィックデザインなど、多岐にわたる仕事を手掛けてきました。その後1964年に、ゴールデン・ゲート・ブリッジがサンフランシスコ湾に架けられた際に、破産売却から買い取ったフェリーボート（クラマス号）を本社として構えたことから、現在のランドーが始まります。ウォルターは「船から見える景色は、日常とは違う視点を生み出す。私たちも既成概念に捉われず、クリエイティブな発想を常に心がけよう」と、ブランドの在り方を私たちに伝えてきました。ランドーのシンボルであるボートには、こうした創立者の想いが込められています。

ランドーのグローバルネットワーク

United States	Germany	Turkey	Indonesia
Mexico	Switzerland	South Africa	Thailand
United Kingdom	Russia	Japan	South Korea
France	United Arab Emirates	Australia	China
Italy	India	Singapore	

43 offices, 31 cities, 19 countries,
One Landor

この本の読み方

この本は、1章でランドーの手法（開発プロセス：基礎調査、ブランドコンセプト開発、ネーミング開発、VI開発、ブランドアクティベーション、ブランドエンゲージメント）を紹介し、2章でランドーの事例と共に、ブランドコンセプト、ネーミング、ブランドマーク、スローガン、スタートアップブランディング、エリアブランディングなどがいかに開発されるのかが学べる構成になっています。各事例の中に、プロジェクトのハイライトページや「ここがPoint!」ページによって要点をわかりやすく解説しています。また、1章ではQ&A、2章では実践するためのチェック項目などブランディングの理解・実践のために格好の内容となっています。

**Step 1
手法を学ぶ**

1章　ランドーの手法を学ぶ
・基礎調査
・ブランドコンセプト開発
・ネーミング開発
・VI開発
・ブランドアクティベーション
・ブランドエンゲージメント
・Q&A

**Step 2
事例で学ぶ**

2章　事例で学ぶ
・渋谷スクランブルスクエア：エリアブランディング
・いわて蔵ビール：ブランドコンセプト
・エネトピア：ネーミング
・KMバイオロジクス：ブランドマーク
・日経BP：スローガン
・日建グループ：ブランドエンゲージメント
・スタジアム：スタートアップブランディング

**Step 3
ポイントと
チェック項目で
学ぶ**

・ここがPoint!
・チェック項目

事例紹介ページ

事例のテーマ

「解決へのアプローチ」で、課題解決のすべを理解

「ここがPoint!」で要点を理解し、
「チェック項目」で実践に活かす

1章　ランドーの手法を学ぶ

ブランド開発プロセス

← ブランドストーリーを策定するフェーズ → **Brand + ing** ←

Phase 1

基礎調査

Phase 2

ブランドコンセプト
開発

Phase 3

ネーミング開発

キックオフミーティング
現状把握
インタビュー
社員ワークショップ

ブランドコンセプト
プロトタイピング

コンセプト抽出
開発ルート
開発クライテリア
クリット
ネガティブチェック／文字商標チェック

ブランディングとは

一口にブランディングといっても、そのアプローチは多岐にわたっています。しかし、例えばブランドのイメージが古くなったからといって、ロゴを現代風に変えるといった短絡的な発想はブランディングとは言えません。大切なことは、ブランドの中核になる、人でいう「志」の部分をしっかり定義しておくこと。その上で、いかに顧客の心の中にそれを醸成させるかということです。ウォルター・ランドーが言ったように、「ブランドは、お客様の心の中でそのイメージが

つくられることで初めてブランドとなる」のです。そのためには、どのように事業を牽引していくかといったビジネス戦略と対にさせながら、ブランドの理念や独自性などをストーリーとしてひとつにまとめ、人間味あふれたブランドの個性をつくり、浸透させていくことです。表面上の課題にとらわれず、成長へのシナリオ全体を通した視点で、戦略的にプロジェクトを企画し、遂行することがブランドの成功への鍵となります。

Brand+ing

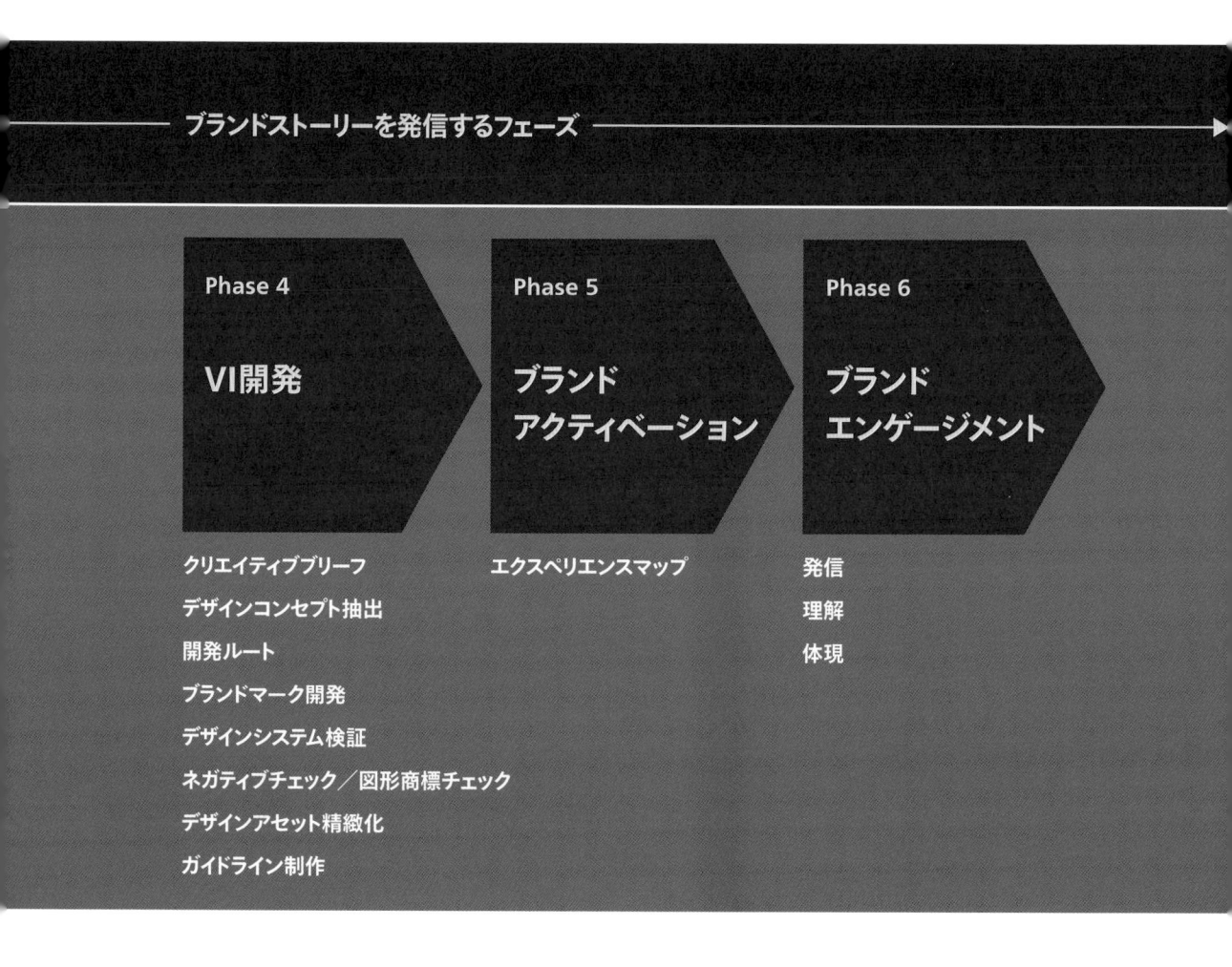

ブランドストーリーを発信するフェーズ

Phase 4

VI開発

Phase 5

ブランド
アクティベーション

Phase 6

ブランド
エンゲージメント

クリエイティブブリーフ

デザインコンセプト抽出

開発ルート

ブランドマーク開発

デザインシステム検証

ネガティブチェック／図形商標チェック

デザインアセット精緻化

ガイドライン制作

エクスペリエンスマップ

発信

理解

体現

開発プロセス

プロジェクトの遂行にあたり、ランドーでは大きく6つのフェーズで開発を行います。基礎調査、ブランドコンセプト開発、ネーミング開発、VI開発、ブランドアクティベーション、ブランドエンゲージメントです。

基礎調査では、必要な情報を多角的に収集。コンセプト開発では、ブランドが発信するすべてのコミュニケーションの中核を固めます。ネーミング開発では、ブランドの根幹となる特徴的な名前を生み出し、VI開発では、コンセプトと

ネーミングに込められた想いをクリエイティブに、かつ戦略的に具現化します。アクティベーションは、築き上げたブランドを効果的に発信し体験へ結びつける運用フェーズ。エンゲージメントで、社員などのステークホルダーへとブランドを浸透させていきます。

課題や目的、条件に応じて時間や注力の配分は異なってきますが、基礎調査からエンゲージメントにまで、包括的に取り組むことが大切です。次章以降、これらを詳しく解説していきます。

架空のプロジェクトで学ぶ
ランドーの開発プロセス

ランドーの開発プロセスを紹介するにあたり、架空企業のリブランディング事例からつくり出されたアウトプットを通じて各開発プロセスを紹介します。

高田音響製作所の設定概要

現状のブランドマーク

TOS 高田音響製作所

背景
20XX年9月の50周年記念事業を機に社名やロゴを変更し、
従業員の士気を高めながらグローバルに戦えるブランドへと変わりたい。

課題
・良いものをつくれば売れるという信念だったが、海外ブランドが台頭してきて国内ビジ
　ネスにおいて厳しい局面になってきており、ブランディングの必要性を強く感じている。
・海外に販路が広がっている中で、社名やロゴにも課題を感じている。
・ブランドにとって大切にすべきことが阿吽の呼吸で通じ合ってきたものが、若い社員
　が増えてきている中で揺らいでいる。海外の支社ではなおさら。今まで伝わっていた
　だけに明文化したものが十分に存在していない状況になっている（創業の精神などは
　あるが…）。
・さらにM&Aで成長している側面もあり、ブランドの整合性、事業の整理も必要。

高田音響製作所が
リブランディングをランドーに依頼

Brand+ing

事業内容	音響機器、ハイレゾ音源、DJ機器、業務用音響機器の開発設計、製造販売に関わる事業全般。
歴史・ルーツ	「良い音は人々を幸せにする。」という想いを持ち創業。 業務用スピーカーの製造に始まり、個人用市場にも拡大。 独自の技術を持つオーディオ製品を次々に開発しファンを世界中に広げる。
市場環境	デジタル技術の発展により、音楽の多様な楽しみ方が広がる。 業務用高価格帯製品の需要拡大に伴い、ハイエンド製品を中心に市場は拡大。 海外ブランドの台頭により、日本におけるシェアが低下。
顧客像	金額にこだわらず、品質の高い音を求める世界中の人々。
独自性	50年蓄積したスピーカーへの独自技術、熟練職人による生産体制、カスタムメイド生産のノウハウ、顧客に寄り添うアフターケア体制、良音体験提供のための異業種コラボレーション。
提供価値	原音の高品質な再現性、きめ細かいアフターケア、半永久保証、耐久性。
めざす姿	高品質な音の実現で、より多くの人々を幸せにする。

ブランドストーリーを策定するフェーズ

Brand + ing

ブランド開発プロセス

Phase 1　基礎調査

キックオフミーティング

現状把握

インタビュー

社員ワークショップ

Phase 2　ブランドコンセプト開発

ブランドコンセプト

プロトタイピング

Phase 1　基礎調査

1. キックオフミーティング

プロジェクトに実際に関わるメンバーが一堂に会し、目的、タスク、スケジュールおよび今後の役割分担を共有して、プロジェクトをスタートさせます。注意すべき点は、プロジェクト全体における不明点を、すべてのメンバーが集まることでクリアにしておくこと。特にアウトプットイメージのズレは、この段階で解消しておかなければなりません。

2. 現状把握

ブランドの戦略を策定するためには、ブランド側の主張だけでなく、世の中の流れや消費者の本音を知り、ブランドが実際のタッチポイント（消費者と接する店頭をはじめ、生産現場である工場や営業所など）で、いかに機能しているかを検証することが重要です。

このフェーズでは、目的や時間、予算に応じて、現場視察調査、ブランドアイテム利用実績調査、（定量・定性問わず）様々な消費者調査、デスクトップ調査、ランドーのネットワークを活用した海外調査などから最適な調査方法を選び、実施します。特に、ブランディングの専門家としての視点で実際の現場を見たり、働く従業員と会話をするなど、肌で感じることが、これまで見えなかった成功への鍵につながることが少なくありません。

3. インタビュー

企業のめざす姿を深く理解するために、トップインタビューを行います。ここでは数値目標や事業計画といった経営計画的な観点よりむしろ、企業がめざすあるべき姿や理念、大切にする価値観などを掘り起こす観点が重要です。将来、その企業を社会の中でどんな存在にしていきたいのか。そのために事業拡張をどう考え、社員にどんな価値観や行動を求めるのか。こうした具体的な意見を引き出すことが目的です。

対外的に公開されているような事柄にとどまらないトップの本音を引き出すことが肝要なため、インタビューには他の社員を入れず、オフレコードで行うことを基本とします。

キックオフミーティング	現状把握	インタビュー＆社員ワークショップ
プロジェクトのスコープや不明点をクリアにする	ブランドの実態を調査を通じて把握する	ブランドに対する考えをトップと社員の両面から理解する

4. 社員ワークショップ

日本企業においては、マネージメントや経営企画部など一部によって経営方針からブランディング方針まで決められる傾向があります。しかし実際にお客様と接するのは製品やサービスであり、それをつくり出すのは、まぎれもなく社員一人ひとりです。トップのビジョンがあっても、現場がそれを理解し行動しなければ意味がありません。従って、社員一人ひとりが納得して共感するブランドをつくることが重要です。そのためには、基礎調査のフェーズから社員を巻き込んでボトムアップで実施していくことが重要です。

その方法として、さまざまな職能をもった社員を一堂に集め、日々感じている会社の強みや改善すべき点、めざすべき方向などについて本音で語り合うワークショップを開催し、意見を集約していくことが、効果的なプロセスです。

ワークショップにおいて成功を左右するポイントはいくつかありますが、特にメンバー選定、およびプログラムが重要です。メンバー選定については、業務知識がありつつ企業へのロイヤルティも高く、今後のブランドを担う中堅社員を中心に、部署横断的に選ぶことが理想です。またプログラムについては、教科書通りの答えよりも、日頃思う会社への本音や潜在的な思考を引き出すプログラム設計が、アウトプットにおいて格段の差を生み出します。

Phase 2　ブランドコンセプト開発

5. ブランドコンセプト

理想のブランド戦略を策定するために最も重要となるのが、このブランドコンセプト開発のフェーズです。ブランドコンセプトには様々な形態が存在しますが、重要なのは、ブランド構築に必要な要素を簡潔にわかりやすく網羅しながら、ブランドを発展・成長させる、羅針盤としての役割を果たす形態にまとめることです。その要点は3つに集約されます。まずブランドを網羅的に文脈の中で語る「ナラティブ」、そしてそのナラティブを一言で表しブランドを成長させるための「ブランドアイデア」、最後に「ビリーフ」です。

「ナラティブ」とは、ブランドを断片でなく文脈の中で捉えた、ひとまとまりの文章。市場環境、提供価値、信頼の根拠、独自性、顧客像、あるべき姿などの要素を網羅し、ストーリーとして構成することで、ブランドの輪郭を明示する役割を果たします。

「ブランドアイデア」とは、本でいうタイトルのような存在。ブランドが向かう方向を一言で伝えつつ、ブランドに携わる社員への行動を喚起する言葉（＝アイデア）のことです。

「ビリーフ」は、ブランドアイデアを特徴づけ、体現するべき価値観を示唆するキーワード群からなります。

高田音響製作所のブランドコンセプト例

> **ナラティブ：ブランドの要素を網羅し、ストーリーとして構成した文章**
>
> 高田音響製作所は、「良い音は人々を幸せにする。」という想いで創業。
> それから50年、テクノロジーの急激な進化に伴い音響機器も様変わりしたが、創業の想いは変わらず原音を精緻に再現するための技術を積み重ねてきた。そして常に顧客に寄り添う姿勢を大切にすることで、究極の音を求める世界中の人々から信頼を集めてきた。
> 近年の音楽に対する楽しみ方の多様化やハイエンド市場の拡大は、創業してから最も重要な変化であり、同時にまたとないチャンスでもある。
> 高田音響製作所は、強みである独自のスピーカー技術、職人の手作りによるカスタマイズ力と良質なアフターケア体制に加え、いつでも、どこでも最高の音楽体験を実現するため先端テクノロジーを次々と取り入れていく。
> そして、心に響く究極の音の実現で、人々が内に持つ豊かな感情を解放させていく。
>
> **ブランドアイデア：ブランドの核となる考え方を端的に表すフレーズ**
>
> # Essential Vibration
> エッセンシャルバイブレーション（心を動かす音）
>
> **ビリーフ：ブランドアイデアを特徴づけ体現すべき価値観を示唆するキーワード**
>
> **Resonant**　心に響かせる
> **Amplified**　感情を豊かに解き放つ
> **Vibrant**　鮮やかに彩る

6. プロトタイピング

プロトタイピングとは、ブランドコンセプトを開発する際に、異なる特徴を持った戦略的な方向性を複数案開発し、それぞれの良し悪しを比較しながらひとつの方向性に導くための手法です。

その具現化のためには、ブランドコンセプトを構成する「ナラティブ」「ブランドアイデア」「ビリーフ」に明確な違いを持たせるだけでなく、それぞれのコンセプトに基づいて主要なタッチポイントで展開されるアイテムを、試作的にデザインしてみます。

この手法によって、ブランドの完成形や使用状況を想像しながら、現時点の方向性を評価したり、ブラッシュアップさせたりすることが可能となります。その結果、ターゲットがより共感できるコンセプトを最終的に構築できるのです。

また、デザインを試作する過程では、ラフイメージをつくっては評価・修正していくスピーディーなプロセスを踏むことで、より精度の高いコンセプトをつくり上げることができます。重要なことは、デザインをディテールまでつくり込むのではなく、メッセージが伝わりやすいイメージをすばやく完成させ、精度をあげていくことです。

加えて、言葉からイメージに変換して検討を重ねていくことで、具体的な施策にも想像が広がり、従来の方法では考えられなかったデザインの表現や、社内外とのエンゲージメントを深めるための発想などに結びつきやすくなるメリットもあります。

高田音響製作所のプロトタイピング例

ブランドストーリーを発信する

Brand + ing

Phase 3　ネーミング開発

ネーミング開発プロセス

ブランドコンセプト

ナラティブ：ブランドの要素を網羅し、ストーリーとして構成した文章

高田音響製作所は、「良い音は人々を幸せにする。」という想いで創業。
それから50年、テクノロジーの急激な進化に伴い音響機器も様変わりしたが、創業の想いは変わらず原音を積極に再現するための技術を積み重ねてきた。そして常に顧客に寄り添う姿勢を大切にすることで、究極の音を求める世界中の人々から信頼を集めてきた。
近年の音楽に対する楽しみ方の多様化やハイエンド市場の拡大は、創業してから最も重要な変化であり、同時にまたとないチャンスでもある。
高田音響製作所は、強みである独自のスピーカー技術、職人の手作りによるカスタマイズ力と良質なアフターケア体制に加え、いつでも、どこでも最高の音楽体験を実現するため先端テクノロジーを次々と取り入れていく。
そして、心に響く究極の音の実現で、人々が内に持つ豊かな感情を解放させていく。

ブランドアイデア：ブランドの根となる考え方を端的に表すフレーズ

Essential Vibration
エッセンシャルバイブレーション（心を動かす音）

ビリーフ：ブランドアイデアを特徴づけ体現すべき価値観を示唆するキー

Resonant　　心に響かせる
Amplified　　感情を豊かに解き放つ
Vibrant　　　鮮やかに彩る

Step 1 コンセプト抽出

Step 2 開発ルート

事業	企業の姿勢	提供価値
高品質の音響機器の製造	妥協なき原音への追求	感情の解放

Step 3 開発クライテリア

効果の視点	効率の視点
適合性	読みやすさ
拡張性	聞き取りやすさ
耐久性	言いやすさ
伝達性	覚えやすさ
親和性	印象に残りやすさ

ネーミング概要

「名は体を表す」と諺にもあるように、ネーミング作業とは、ブランドが語らなくてはならない数多くの事柄を最も短く要約し、コンパクトに、かつインパクトを持って一言で言い表す作業であるといえます。それだけに、あれもこれもと欲張りすぎず、伝えたいことを端的に強力に言い表すテクニックや、そのための制作プロセスが重要となってきます。

ネーミング開発には、前述の戦略フェーズにおいて設定されたブランドコンセプトを活用していきます。まずは、ブランドを牽引するブランドアイデアを中心に据えます。そして、ナラティブが語るブランドの構成要素の、どの部分にフォーカスすればそのブランドの魅力が効果的に伝わるのかを考えます。こうしたプロセスを経てネーミングのコンセプトを構築し、しかるのち、クリエイティビティが要求される創案作業へとつなげていきます。そして最後に、商標チェックや、海外での言語・文化面で支障がないかのネガティブチェックを行います。

Step 4 クリット

OneZone	Ultica	PULSA
Qoto	ZONUS	SYNDO
RERA	NELD	SynOn
OkTav	Lullaby	Vi-Vra
Fortimo	EMOK	CoDo
SONARE	CraftOn	ZONEX

Step 5 ネガティブチェック／文字商標チェック

OneZone		EMOK		SYNDO		商標区分／国
9	15	9	15	9	15	
○	○	○	○	○	○	日本
×	○	○	○	○	○	中国
○	×	○	○	○	○	アメリカ
×	×	○	○	○	○	ヨーロッパ
×	○	○	○	○	○	ブラジル

高田音響製作所の新名称例

SYNDO

ネーミング開発においては、現状に囚われない、中長期的な視点が非常に重要です。聞こえのいい、流行りに乗った表現は一見魅力的に感じられますが、将来的な事業の発展を促進する役割を担えず、また、様々なデザイン制作物などへの展開にも一貫性を担保することができません。ブランドのネーミングは、多くのアセットの中でも最初につくられ、最後まで使用されることが一般的です。つまりネーミング開発は、ブランディングという一連のプロジェクトにおいて背骨のような役割を果たすものであり、筋の通った戦略が特に必要とされるフェーズといえるでしょう。

以降では、その内容を5つのプロセスに分けて具体的に見ていきます。

1. コンセプト抽出

コンセプトの抽出は、ネーミングを創案していくためのベースとなる要素を整理し、磨いていく作業です。字数の制約があるため、ネーミングによって語りうる情報は多くの中のごく一部です。伝えるべき内容を精査し、ブランドの構成要素から、最もそのブランドを牽引するであろう側面を導き出すことが必要となります。ネーミングは長期にわたってそのブランドの中心として使用されるアセットになるため、今後の事業展開や、企業のめざす姿、ブランドの独自性や強みなどが明解であることが重要です。

2. 開発ルート

開発ルートとは、ネーミングのコンセプトを表現するための、開発の方向性のこと。やみくもにネーミングを開発するのではなく、前述1.のコンセプトでまとめられたブランドを牽引する要素を異なる視点で分け直し、開発する際の道しるべとしてルートを定めることが重要です。

情報を伝える際に、事業ドメインの理解を促進することに重点を置くのか。社内外のステークホルダーへ、企業の存在意義や姿勢を示すのか。顧客や社会に対する提供価値を語るのか。異なる視点でネーミングを開発することで、幅と深みを持った開発が可能となります。

3. 開発クライテリア

開発クライテリアとは、ネーミングを創案し、つくられた膨大な案を絞り込むための条件です。ブランドの中心として長期にわたって使用するためには、「効果」と「効率」の2つの観点からチェックし、双方の要件を満たしている必要があります。「効果」の面では、ブランドがめざす戦略的方向性を反映し、それを感じさせるものであるか。そして拡張性があるか。また流行や時間の経過に左右されない耐久性があるかといった観点。「効率」の面では、読みやすさ、聞きやすさ、言いやすさ、覚えやすさ、印象に残るのか、といった観点からチェックを行います。

4. クリット

クリットは、Critiqueの略。これは、創案した案を講評しながらディスカッションを行い、課題点やコンセプトの深掘りをしながら、次の創案に向けて何を行うべきかを定めるセッションです。

クリットには、ネーミング開発メンバーだけでなく、戦略を担当するメンバー、デザイン開発をリードするディレクターやデザイナーも集まることが重要です。開発するメンバーを限定しないのは、客観的な視点を持つためだけではなく、右脳的および左脳的な発想を織り交ぜることで発想の飛躍が生まれることを大切にするためです。

前半は、発想を膨らませ、多くの案をつくり、幅を出すこと。後半は、精度を高め、絞り込み、質を上げることを念頭に、少なくとも5、6回はクリットを設けて開発を重ねていきます。良いネーミングは、背景のストーリーが雄弁に語られながらも、伝えたいことが効果的に伝わるシンプルさも兼ね備えています。メンバーがアイデアをぶつけて刺激し合い、議論を重ね、専門的な技法を駆使して仕上げたネーミングこそが、ブランドを長く牽引していく強いものになるのです。

5. ネガティブチェック／文字商標チェック

ネーミングにおいては、法的リスクや、他言語で考えた時にふさわしくない捉え方がされないかといったリスクを確認し、回避するプロセスが必須です。魅力的なネーミングに仕上がっていても、すでに他社が商標を所有しているネーミングは使用できません。また、日本語では何ら問題がなくても、他国の言葉では意図せぬネガティブな意味として捉えられ、使用できなくなるケースも実際にあります。それらのリスクを回避するために、商標調査とネガティブチェックを行います。

商標調査には、多くの案からまったく可能性の

ないものをざっと消去する簡易調査と、絞られた案から最終決断を下す際に行う、類似する商標の有無などまで詳細に調査する本調査があります。その際、調査する区分や国は、今後事業を展開する範囲において検討する必要があります。

ネガティブチェックでは、ブランドが今後展開する国の言葉で宗教的、性的などの観点からふさわしくないイメージを想起させないか、商標を侵害していなくとも、その国で意外なものを想起してしまうことがないかなどを確認していきます。

高田音響製作所の新名称例

高田音響製作所 ▶ SYNDO

SYNDO「シンドー」という名称は、顧客に寄り添う姿勢を「Syn」という接頭語（共に）に込め、さらに心に響く究極の音で人の豊かな感情を解放するという心の動き（心動）を表現しました。

Phase 4　VI開発

VI（ビジュアルアイデンティティ）概要

ブランドコンセプトを策定し、ネーミングが決定した時点で、VI開発のフェーズとなります。VI開発とは、ブランドが持つ本質的なエッセンスを、顧客や生活者の様々な体験の中にいかに拡げ、伝達していくかをビジュアルで表現していくことです。その象徴となるのがブランドマークです。ここで重要なことは、ブランド戦略とデザイン戦略とは表裏一体であると認識することです。どんなに表面的には美しくデザインをしたように見えても、もしもブランドを正確に伝えられていなければ、そのデザインを運用することは時間や労力の無駄になります。ブランドの姿や姿勢、魅力が伝わらない上に、ブランドの価値をそのデザインに蓄積する

こともできないため、いずれはブランド戦略もしくはデザインの変更が必要になってしまうからです。選ぶべき正しい道程は、ブランドコンセプトをもとにしてブランド独自の価値を見極め、それが効果的に伝わり、ブランド価値を貯められるようなデザインを開発することです。戦略的なデザイン開発のために、ランドーでは大きく7つのプロセスを採用しています。ブランドコンセプトとネーミングコンセプトを基にしたクリエイティブブリーフ、デザインコンセプトの抽出、開発ルートの決定、ブランドマーク開発、デザインシステム検証、ネガティブチェック／図形商標チェック、そしてデザインアセットの最終精緻化です。

Step 5 デザインシステム検証

Step 7 デザインアセット精緻化

Step 6 ネガティブチェック／図形商標チェック

国/商標区分	9	15	9	15	9	15
日本	○	○	○	○	○	○
中国	○	○	×	○	○	○
アメリカ	○	○	○	○	○	○
ヨーロッパ	○	○	×	○	○	○
ブラジル	○	○	×	×	○	○

1. クリエイティブブリーフ

クリエイティブブリーフは、今後VIを開発していく上で、ブランドコンセプトとデザインとをつなぐことになる重要な架け橋です。クリエイティブブリーフのポイントは、プロジェクトの背景、課題、目的、ブランドコンセプト、ネーミングコンセプト、チャレンジ、そしてゴールを整理し、プロジェクトの全体像を設定すること。これらを一望できるように設定することで、自分たちが何をめざしてデザインを開発すべきかが理解でき、もし開発途中などで迷ってしまっても、そこに立ち返ることで道を見出せます。またクリエイティブブリーフは、最終的なデザインの選考基準ともなります。

クリエイティブブリーフの制作には、戦略的視点とクリエイティブ的視点の両方が必要となります。策定されたブランドコンセプトを念頭に置きつつ、現場調査を行い、現在展開されているデザインなどを分析し、デザインの課題点もこの段階であわせて考えていきます。そして目的に向かって課題をどう解決させるか、解決の先にどういった結果へ導くかを、チャレンジおよびゴールとして設定します。

これらをストラテジーとクリエイティブの担当者が一丸となって制作し、開発チームへと共有します。

2. デザインコンセプト抽出

デザインコンセプトは、後に続くデザイン開発の柱になっていく要素。クリエイティブブリーフの中から、デザインの柱がどこにあるかを削り出していくような行程です。具体的には、クリエイティブブリーフの理解を基礎に、ブランドの独自性を、本質的な言葉とイメージを用いてシンプルに言い表していきます。

デザインコンセプトは、最終版を設定するまで、いくつものコンセプトを出し検討します。検討の際に重要になるのは、ブランド独自の価値をシンプルかつ概念的に抽出すること。しかしシンプルにしすぎると意味が広すぎて凡庸になってしまい、逆に複雑にしすぎると、コンセプトとして成立しなくなります。コンセプトの出し方にはある程度の経験値が必要になりますが、作業指針を要約することはできます。それは「どんな視点からブランドを見るかを意識する」こと。例えばメーカーなどの場合、企業、製品、お客様の、3つの視点があります。企業からブランドを見た場合なら、自分たちの理念や姿勢。製品からブランドを見た場合なら、性能や品質の優位性。お客様からブランドを見た場合なら、提供される価値。同じブランドを言い表すにも、視点が変われば表現が変わります。このフェーズでは、様々な角度からブランドの独自性を幅広く読み取っていきます。

3. 開発ルート

デザインの開発ルートとは、デザインの方向性のこと。抽出されたデザインコンセプト群の中から、デザインの方向性を絞り込んでいくプロセスです。方向性の数はプロジェクトによって変わりますが、基本的には、1〜3方向が標準的です。明確に方向性が見えているものに関しては1方向、ある程度幅を見ながら検討する場合は3方向で開発を進めます。

方向性を決める際に重要なことは、それがどんな価値を訴求しているのかを明確にすること、そして方向性ごとの違いを際立たせておくことです。先ほどの例えを使えば、企業、製品、お客様と、3つの視点からそれぞれ見た価値があります。すなわち、企業の理念や姿勢を訴求するか、製品の性能や品質などを訴求するか、お客様に最終的に提供する価値を訴求するか。また、価値の違いだけではなく、それぞれの方向性が備える世界観も明確にしておくことが必要です。デザイン表現として華やかさを訴求するか、力強さを訴求するか、精緻さを訴求するか。各方向性ごとに訴求するポイントをおさえて、デザインコンセプトとともに選考していきます。

4. ブランドマーク開発

決定した方向性ごとにブランドマーク開発を行います。ネーミング開発と同様、少なくとも5、6回はクリットを設けて開発を重ねていきます。クリットにはデザイン開発メンバーであるデザイナーとディレクターのみで行うクリットと、プロジェクトに関わるすべてのメンバーが参加するクリットの2種類があります。デザイン開発メンバーのクリットは、デザイナー同士のデザイントークによる発想の飛躍や表現手法により重きを、すべてのメンバーが参加する場合は、客観的な視点を持ちながら理論とアイデアの深掘りにより重きを置きます。最初は数多くのラフアイデアを出していき、表現の仔細よりもアイデアの強さを重視します。そのためA3以上の大きな用紙に太いペンを使ったスケッチによる開発を行います。太いペンを使用するのはデザイナーが繊細なラインにこだわらず、アイデアを表現することに集中するためです。ある程度強いアイデアが出てきたら、具体的な表現に落とすため、ブラシや雲形定規など目的に応じたツールを使用して下書きを作成し、パソコンで最終化していきます。プロジェクトにもよりますが、全体で200案以上のアイデアを出しながら、各方向性に見合うデザインを検討していきます。

SYNDO のデザイン開発例

コンセプト A
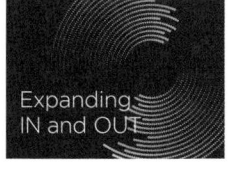
Expanding IN and OUT

コンセプト B

Pulsating Heart

コンセプト C

Wonder

コンセプト D

Rhythm

コンセプト E
PASSION

コンセプト F
Live Together

コンセプト G
Make an Impact

コンセプト H
Synchronic Experience

デザインルート 1
企業の理念や姿勢を訴求
Beyond Precision

デザインルート 2
製品の機能や性質を訴求
Ultimate Sound

デザインルート 3
お客様に提供する価値を訴求
Your Music Vibration

SYNDO

SYNDO

SYNDO

syndo

SYNDO

Syndo

SYNDO

SYNDŎ

SynDo

5. デザインシステム検証

デザインの各方向性に対してブランドマークのデザインが固まってきたら、それをさまざまなアプリケーション（ブランドマークの使用が想定される各種のアイテム）に対して展開していきます。世界観をデザインで伝える基本的な要素は、書体、色、グラフィック、写真、フォーマットなどです。それらを使ってグラフィックとして可視化していきますが、アプリケーションの中には、場合によっては「体験」なども含まれ、五感を通したブランド体験を世界観として描くことが求められる場合もあります。

SYNDOのデザインシステム検証例

方向性1

方向性2

方向性3

6. ネガティブチェック／図形商標チェック

有望案が決まった時点でネーミング同様にネガティブチェックを行います。ブランドマークの場合は、他国で色や形状から連想されるネガティブな印象や、異なる業種のカテゴリーに属してしまう危険性などをチェックしていきます。図形商標はワードマークの場合には必要ありませんが、シンボルマークはもちろん、文字に付随するデザインエレメントがある場合は調査の必要性が出てくるので注意が必要です。また、登録する区分や国が多い場合、シンボルマークの登録が非常に困難になってきているので、デザインを開発する前にあらかじめ開発する範囲をクライアントと確認することが重要です。

7. SYNDOのデザインアセット精緻化

最終的に選ばれたデザインを精緻化していきます。線、色、バランス、文字など、細かい要素をひとつひとつ見直し、調整しながら最終化します。
アセットとは、資産という意味。ここでいうアセットの要素とは具体的には、ブランドマーク、色、書体、グラフィックのことです。これらをブランドの有するデザイン的な資産として設定し、ブランド体験の反復によってブランドの価値がそれらへと貯まっていく、重要な要素として育てていきます。

ブランドマークのコンセプト
IN&OUT
SYNDOの頭文字「S」をモチーフに、「究極の音で心を響かせ、あふれる感情を解き放つ」という想いを表現。

OUT
解き放つあふれる感情

IN
心に響く究極の音

軸となる信念

ブランドマーク

カラーバリエーション

カラーパレット

SYNDO BLACK
C60 M60 Y60 K75
R44 G34 B31

GRAY
C45 M45 Y45 K30
R124 G111 B104

LIGHT GRAY
C15 M15 Y15 K15
R200 G194 B191

BLUE
C60 M45 Y15 K0
R117 G131 B174

GREEN
C45 M15 Y90 K0
R157 G181 B57

YELLOW
C15 M45 Y100 K0
R219 G153 B0

Phase 5　ブランドアクティベーション

エクスペリエンスマップ

ブランドの核となるブランドコンセプトを開発した後に活用されるフレームワークが、「エクスペリエンスマップ」。ブランドコンセプトを出発点に、ブランドの体験を全方位的に開発していくことを可能にします。ブランドの体験とはどういうものかを考える時、ブランドをいわば擬人化し、一人の人間のように考えることが役立ちます。ブランドは心の中につくられるものであり、パーソナルな関係を一人ひとりと築き上げるものだからです。

そのブランドは、果たしてどのような表現をし、人々にどのように感じられ（Feel）、どのような見え方をし（Look）、どのように語りかけ（Talk）、どのように振る舞うのか（Do）。これを、ペルソナをつくり上げるように包括的に考えることです。加えて、魅力的な人は夢を語ります。ブランドも同じように、どのような夢を描いてい

るのか（Dream）を伝えることで、より魅力的なブランドとなることができます。

ブランドコンセプトが定められたら、それを具体的な表現に落とし込むため、それぞれのカテゴリー（Feel、Look、Talk、Do、Dream）の基礎となるブランドアセットを構築していきます。ある人が時代の変化にあわせて変化しても、根本が変わらないことで"その人らしさ"が在るように、ブランドも変化をしながら同時に一貫性のある"ブランドらしさ"を持つことができます。このように包括的な体験を構築する手法が、「エクスペリエンスマップ」と呼ばれるフレームワークです。

アセットとは、ブランドのいわばDNAのようなもの。策定されたアセットを元にして、各カテゴリーのタッチポイントにおいて、ブランドにふさわしい表現をつくり上げていきます。

「人間味に溢れたブランド表現」を 360 度のブランド体験として設計

FEEL　どう感じられるか？
LOOK　どんな見え方をするか？
TALK　いかに語りかけるか？
DO　いかに振る舞うのか？
DREAM　どのように夢を描くか？

FEEL
Event（イベント）／ Promotion（プロモーション）／ Environment（環境）

ブランドのフィーリングを、五感を通じて設計します。空間デザイン、販売店舗、展示会、オフィス環境、イベント、キャンペーン、ノベルティーなどが含まれます。

LOOK
Digital（デジタル）／ Graphics（グラフィック）

ブランドを特徴づける「見た目」を規定します。具体的には、ブランドの象徴であるブランドマークやグラフィック要素をはじめ、カラー、書体、フォトスタイル、イラストスタイルなどの規定が含まれます。

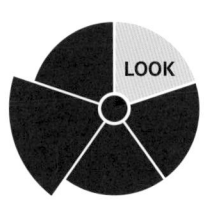

TALK
Sonic（音）／ Naming（ネーミング）／ Language（ランゲージ）／ Social（ソーシャル）

そのブランドらしい「話し方」を規定します。サウンドロゴ、名称の方針、口調、キャッチコピー、SNS発信方針などが含まれます。ブランドのペルソナ設定が重要となります。

DO
Engage（エンゲージメント）／ Service（サービス）／ Ritual（儀式）

ブランドとして振る舞うべき行動や、逆に、してはいけない振る舞いを定義します。スローガンや行動指針といった、ブランド特有のスタイルを伝えていく要素がこれに当たります。また、顧客や従業員とのつながり（エンゲージメント）を強くするためのリチュアル（儀式）や、ブランドとして象徴的な商品・サービスを開発することも含まれます。

DREAM
Opportunity（機会）／ Power App（パワーアップ）

現実的な制約をいったん取り払って、ブランドが将来どのような夢を描くのか、どのように新しい価値を顧客や世の中に提供していくのかなどを自由に発想し、ブランド成長のきっかけをイメージします。
Power App（パワーアップ）は、ポジティブなインパクトを与え、顧客との関係性を深めるだけでなく、ブランドのポジションを引き上げる役割を担うアプリケーション（アイテム）を意味します。

SYNDO のエクスペリエンスマップ展開例

中心にブランドコンセプト、2階層目にブランドアセット（ブランド資産）、そして3階層目に具体的な世界観が、イメージや言葉を使って配置される。これらの内容を全体で見たときに、ブランドの世界観が把握することができる。

FEEL

ACTIVATE（活性）
心と体に響く音を体験するイベントを開催
例：音波で飛んだり跳ねたりできるトランポリン体験

ENVIRONMENT（環境）
究極の原音を感じるため、雑音が聞こえない完全無音の体験スペースを設置

LOOK

DIGITAL（デジタル）
ブランドコンセプトをビジュアルで豊かに伝える
モーショングラフィックス

GRAPHICS（グラフィック）
「心に響く音」と「音楽が広げる豊かな感情」を
同時に訴求するフォーマットスタイル

TALK

LANGUAGE（ランゲージ）
品質や機能を情緒的に伝えながら、豊かな感情を
シンプルに伝えるキャッチコピー

SOCIAL（ソーシャル）
心の言葉、本音を表現に取り入れて、ユーザーとの
繋がりを大切にしたコミュニケーション

DO

ENGAGE（エンゲージメント）
年に1回、社員全員で和太鼓を叩き、共鳴する
社内イベントの開催

RITUAL（儀式）
振動を直接感じることができるボリュームダイヤルで
ブランドを再認識

DREAM

OPPORTUNITY（機会）
貧しい地域にも音楽を届けるライブキャラバンを開催
また、地域の歌や音楽を取り入れ世界に向けて配信

POWER APP（パワーアップ）
心に響く音楽を発信するミュージシャンやアーティスト
などの人材育成

Phase 6　ブランドエンゲージメント

エンゲージメント概要

ブランディングプロセスの最後のフェーズが、エンゲージメントです。つくり上げたブランドのコンセプト、ネーミング、VIに込められた想いを、いかに全社員が理解し、自分なりに解釈した上で日々の業務で体現していくのか。すなわち、ブランドを組織内で自走させて育むための、大切な施策です。

このフェーズには、大きく分けて「発信」「理解」「体現」という3つのプロセスがあります。

発信

発信は、新たなブランドがローンチされる時に1回限り行うのではなく、ブランド構築のすべてのプロセスにおいて行うことが有効です。例えばネーミングの発表や、ブランドマークが決定された時など、あらゆる機会を捉えて発信していくことが有効なエンゲージへとつながります。メディアなどの第三者からの情報で社員が初めて自社のブランドのニュースを知った、な

どということが起きない注意が必要です。発表のタイミングや頻度は、その後のブランド浸透や、社員の自分事化に大きな影響を与えることを留意しましょう。

発表方法には、ブランドローンチのために行うイベントをはじめ、ブランドムービーやブック、社内報など、様々な手法があります。

ローンチ発表会

新ブランドを効果的に発信する手法に発表会があります。すべての拠点をライブ中継でつなぐなど、社員一人ひとりの意識を高める発表の仕方を考えましょう。

ローンチキット

新ブランドのコンセプトなどを掲載したキット（携帯カードやブランドノートなど）を全社員へ配布し、各自がブランドへの理解を深めるよう促しましょう。

理解

ブランドのコンセプトや、ネーミングやブランドマークなどに込められた想いを社員が理解するためには、見る・読むだけではなく、自身のフィルターを通じ、自分の頭で考えるプロセスを経ることが重要です。ブランドを抽象的なものとして捉えるのではなく、具体的に、日々の自分の業務の中でどのような意味を与えて活かしていくのか。当事者の観点から考え、理解を促す機会や仕組みを提供するのが良いでしょう。そもそもブランドとはどのようなもので、なぜ大切なのかといったブランドの基礎を学ぶ勉強会は、自分事化を促す上で有効です。また、例えばワークショップは、具体的な業務に置き換えてチームで考え、実践につなげる機会として実施することができるでしょう。

体現

自分事化された社員がそれを行動に移して初めて、ブランドは自走します。そのためには、理解し行動することが評価され、それが他者のさらなる行動への促進につながるという循環をつくることが大切です。ブランドにまつわる業務は、時に従来の業務にプラスアルファの負担になるという側面もあります。持続できる組織体制はもちろん、行動を起こす社員が称賛され、評価される仕組みを提供して初めて、ブランドの体現が可能となります。

このように、長期的な施策が不可欠となる体現のプロセスでは、ブランドのアンバサダーの役割を担う社員の登用が大変有効です。ブランドを体現する伝道師となるだけでなく、自らの意思で、ブランドを強くする施策を継続的に企画・実行するアンバサダーは、有機的なブランドの発展を牽引する役割を担います。

ブランドエンゲージメントワークショップ
各拠点の社員に対し開催するエンゲージメントワークショップでは、ブランドを日常業務に置き換え考えることで、行動を起こす動機付けをはかります。

Q1：現場視察調査では、どのような点を念頭に置けば良いでしょうか?

まず視察する準備段階として、クライアントに趣旨をしっかりと伝えることが重要です。特に工場のように機密に関わる場所が含まれる場合、担当者が申請許可を取るなどの各種手続きが必要になります。視察するポイントをあらかじめ伝えておかないと視察範囲が限定されてしまうので、注意が必要です。視察においては、様々なアイテムに展開されているブランドマークの状況を把握するのはもちろん、顧客が訪れた際にどのようなコースを通り、従業員がどのようなコミュニケーションを図るのか。また、社内でブランドに関わるメッセージを発信する際に使われるメディアや環境、新しい有効なタッチポイントの有無などを、包括的な視点で見ると良いでしょう。

Q2：どうしたら参加するメンバーが積極的に発言をするようになりますか?

ワークショップに参加するメンバーは、通常の業務をいったん止めて参加する場合がほとんどです。そのため参加している最中も、つい意識が日常業務にいきがちです。思い切って会社から完全に離れた場所にすることで、参加者の気持ちは切り替わります。また、将来のブランド像を考えるためには、いかにも会議室という雰囲気より、非日常的な環境の方が効果的です。自然光がたくさん入る広々した空間を借りるなどの工夫をしてください。活発な意見を促すためには、ファシリテーターがしゃべりすぎると逆効果になります。参加者が受け身の姿勢になり、質問しないと答えない循環ができてしまうからです。できるだけ気づきを与えるアドバイスに留めながら、参加者主体のワークショップになるよう心がけてください。

Q3：ブランドコンセプトと、いわゆる企業の理念とは何が違うのですか?

一般的に企業には理念体系が存在し、理念（社是）、ビジョン、ミッション、バリューなどで構成されています。これらは普遍的、もしくは中長期的にブランドがどうあるべきかを定義していますが、これらによって競合と差別化を図ることや、これらをブランドの世界観構築の指針に用いることは困難です。対してブランドコンセプトは、ブランドの独自性を明確に定義し、あらゆるタッチポイントで一貫したブランドらしさを訴求するための、羅針盤の役割を担っています。広告、ウェブサイト、展示会、オフィス環境、すべての制作物を開発する際のブリーフに含まれ、また表現の良し悪しを判断する際のフィルターとしても機能します。さらには、従業員がブランドを理解・解釈して行動する際の指針としても存在しています。

Q4：商標調査には何案くらい通した方が良いですか?

区分や海外の対象国が多い場合、商標調査をクリアすることは非常に難しくなります。そのため、あまり案を絞らずに多くの候補を残しておくことが必要です。しかし調査にかかる費用は決して安くはありません。クライアントがかけられる予算により調査数は変わりますが、クライアントの法務部、および商標に関する専門事務所も交えて協議することが重要です。また、本調査にかけるネーミングを選定する際には、あらかじめ優先順位をつけて、調査結果にあわせて決められるようにしておきましょう。

Q5：ブランドマークは何案くらい開発するのですか?

ブランドマークは、バリエーションも含めて最低でも200案は開発します。キックオフ時にクライアントと話した際に思いついたアイデアが最終的に採用される場合もありますが、量が質を生むのも事実です。現在はインターネットの普及により、日常的に世界中のデザインが気軽に見られるようになっています。誰もがまず思いつくアイデアや、本人自身が見たことを忘れ、潜在的に記憶しているものをオリジナルアイデアと思って表現してしまうデザインなど、すべてをいったん吐き出してしまうプロセスが必要です。次いでそれらをベースに、ブランドコンセプトに則り、デザイナー独自の視点・切り口で表現を試みることが、優れたデザインにつながります。

Q6：ブランドマークを提案する時に注意すべき点は何ですか?

デザインの選定には、必ず個人の嗜好やセンスが影響します。好き・嫌いだけで選ばれたり、決定者がピンと来るまで開発を繰り返す千本ノックのような事態に陥ったりしないよう、基礎調査から積み上げてきたトップインタビューや競合調査から紐解いて説明していくことが重要です。また、提案するデザインのコンセプトが抽象的にならないように気をつけましょう。単に造形美としての評価ではなく、ブランドコンセプトからいかに導かれたもので、どのようにブランドを牽引する力やメッセージ性を持っているのか、主要なタッチポイントで展開されるアイテムに落とし込んで提案してください。提案数も、数が多くなると視点がブランドの本質から離れ、比較議論に陥りやすいので、3案を目処に提案することを推奨します。

Q7：エクスペリエンスマップのDREAMにあるPower APP（パワーアップ）は目印として目立てば良いのですか?

オーディエンスとのタッチポイントには様々なアプリケーション（アイテム）がありますが、すべてが等しく強い力を持っているわけではありません。顧客と接する頻度が特に高く、かつ大きな意味を持つ媒体の中に、パワーアップは存在します。その存在を見出したなら、ひときわ強力にブランドの独自性やメッセージを訴求する工夫を行いましょう。ランドーがDREAMのセクションにパワーアップを位置付けているのは、パワーアップには、未来のブランド像を体現する役割もあるからです。将来、戦略的にブランドの事業ドメインを拡大・変更するのであれば、ブランドがめざす姿を直感的に理解できるアプリケーションが何であるのかを、現在の主要媒体に限定して考える必要はありません。夢を語るように、自由な発想と着眼点でパワーアップを考え、開発してください。

Q8：社内浸透プログラムはどのくらいの期間を考えれば良いでしょうか?

ブランドエンゲージメントには「発信」「理解」「体現」のサイクルがあり、これらが良い循環を果たしてブランドが自走するためには、一定の期間が必要です。具体的には3年をめどにしてください。1年目で取り組んできた成果を2年目で評価しながら軌道修正を行い、3年目で成果をより高めます。ブランドのアンバサダー活動も同様の周期とし、3年目を引き継ぎの期間として、時期アンバサダーのサポーター的な役割へと移行させるのが望ましいでしょう。また、浸透の成果は、必ずブランドエンゲージメント調査で客観的に成果を評価できるようにしてください。

2章　事例で学ぶ

渋谷スクランブルスクエア

渋谷を象徴する新たなランドマークを構築する

渋谷スクランブルスクエア

渋谷を象徴する新たなランドマークを構築する

概要：渋谷再開発の中心部をブランディングする

「渋谷ヒカリエ」や「渋谷ストリーム」など、渋谷駅周辺では昨今、大規模な再開発が進んでいます。2019年、こうした再開発の中心である駅街区に、真打ちともいうべきエリアが姿を現しました。地上47階建、高さ約230メートルの屋上を全面的に活用した展望施設「SHIBUYA SKY（渋谷スカイ）」や、クリエイティブ・コンテンツ産業のイノベーションを推進する共創施設「SHIBUYA QWS（渋谷キューズ）」などを備えた渋谷スクランブルスクエア。渋谷の新ラ

ンドマークとなることはもちろん、新たな価値や文化の創造・発信拠点となることが期待されています。ランドーが手がけたのは、この渋谷駅街区全体のエリアブランディング。具体的には、渋谷駅街区全体の名称開発、エリアの中心的存在となる展望施設、産業交流施設のブランドマーク開発。そしてオリジナルフォントを含んだサブグラフィックの開発から、それらを活用したビジュアルシステム、ブランドガイドラインの制作まで、多岐に渡ります。

背景：多彩で多才なる街の、過去・現在・未来

90年代には、ポップミュージックやファッション、若者カルチャーといったトレンドを牽引する街として。また2000年代になると、IT企業やスタートアップの自然発生的な集積によって、他とは異なるビジネス街の様相を見せるようになった渋谷。100年に一度と言われる駅周辺の再開発事業は、新しい文化を発信するというコンセプトを軸に、東急株式会社、東日本旅客鉄道株式会社、東京地下鉄株式会社の3社で進められています。ビジネスやカルチャーにおける最先端のモノやコトが集積され、進化し、発信されていく、世界中から様々な人々の関心を惹きつけてやまない都市の実現に向けて。ランドーは、同東急グループの一員である東急エージェンシーとビジョンを共にしながら本プロジェクトに取り組みました。めざすのは、多様な人々を惹きつけ、混じり合うことにより、渋谷の中心からムーブメントを発信し、新たな文化を生み出すランドマークの姿です。

課題：幾層もの意味性と、王道的課題

渋谷は再開発を経て、今日以上の影響力を持つ、流行やムーブメントの発信源に生まれ代わります。その中心となるこのエリアには、渋谷駅街区ならではの特徴を反映したブランドが求められました。いつの時代にも新しいアイデアを表現する人々が集まり、トレンドの先を提示してきた渋谷の「先進性」。加えて、多様な機能を実装した施設で、おのおののビジネス目的に対応できる「柔軟性」。世界中から訪れるどんな人々

にも、一貫した魅力的な体験を提供できる「普遍性」。これらを兼備した、新しい渋谷のランドマークにふさわしい王道的なブランドの開発は、ランドーにとっても新たな挑戦でした。開発に先駆けてワークショップが開催され、導出されたブランドアイデア「Heart of SHIBUYA：混じり合い、生み出し、世界へ」が、名称とブランドマーク開発の起点となりました。

解決：特徴の要素を分解し、名称やシンボルマークとして再構築

SHIBUYA SCRAMBLE SQUARE（渋谷スクランブルスクエア）

多様な人々が「交流／混じり合う（SCRAMBLE）」ことにより、常に新しい何かが生み出されている「SQUARE（街区／広場）」であることを、名称によって表現。世界に知られる渋谷スクランブルスクエア交差点に面する新たな「SQUARE」として、世界へ新しい文化を発信していく想いを込めています。シンボルマークは漢字の「渋」の文字をモチーフに、水平・垂直・斜めの分割線で構成した「スクランブルグリッド」によって開発されました。

SHIBUYA SKY（渋谷スカイ）

地上約230mから、360°のパノラマビューがひらける施設。漢字の「空」をモチーフに、水平・

垂直・斜めの分割線で構成した「スカイグリッド」によってシンボルマークを構成しています。様々な形からなる正円の「空」の造形は、展望施設の特徴である芝生とウッドデッキ、そこから広がる青空を表現しています。

SHIBUYA QWS（渋谷キューズ）

問いの感性を磨き、多様な人たちの交流により社会価値につながるアイデアやイノベーションを生み出すことをめざした産業交流施設。そのシンボルマークは、漢字の「問」をモチーフに、水平・垂直・斜めの分割線で構成した「キューズグリッド」によって構成されました。QWSの頭文字である「Q」と、対話・発信を表した「吹き出し」がデザイン要素となっています。

結果：渋谷でしか使えない、渋谷ならではの特徴を象徴し表現

「渋谷スクランブルスクエア」の名称とブランドマークから始まり、エリアの核となる関連施設のアイデンティティデザインまで発展させた本プロジェクト。個々の施設の特徴を表現する機能を果たしつつ、一貫性を持ったビジュアルシステムを開発することで、世界から注目される

文化発信拠点にふさわしい、街区全体のエリアブランドを完成させました。2019年にオープンしたこの施設において、これらのビジュアルシステムは今後様々なアプリケーションに展開され、渋谷を訪れる人の記憶に残る、特別な体験のシンボルとなることでしょう。

渋谷の特性を交差点＝スクランブルと定義し、渋谷らしさの表現方法として漢字を用いました。漢字で表現するシンボルマークのアプローチは、個別施設のシンボルを開発する際にも用いることで、エリア全体の一貫性と個別施策の独自性の両方を兼ね備えることへとつながっています。また渋谷の多様性を伝えるために、シンボルマークを分解し、多様なエレメントなどに再構築できるユニークなアプローチを試みました。

課題への着目点

渋谷の特性を
人と文化の交差点と定義

着目点からのクリエイティブジャンプ

渋谷でしか使うことのできない
漢字「渋」をモチーフに再構築

ブランドを牽引するアイデア

Heart of SHIBUYA
混じり合い、生み出し、世界へ

施設ごとのブランドマークの考え方

SHIBUYA
SCRAMBLE
SQUARE

 ←

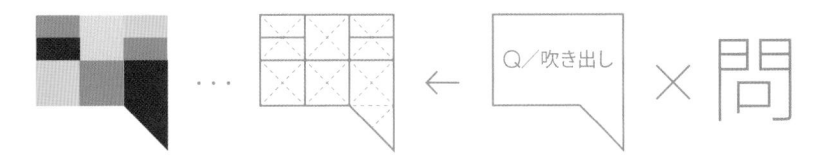

ここが **Point**!

エリアの特性や独自性をかたちに

街の風景が均一化されていく昨今、訪れた人が "その街らしさ" を実感することが困難になっています。その街の特徴を抽出して、"らしさ" を実感してもらうための課題解決を行うことがエリアブランディングと言えます。エリア内には、さまざまな個性と多様性、それぞれの役割が存在します。それらを活かしながらも、全体を包括する考え方やゾーニングについてはひとつのものとして捉えることが重要となります。

佐藤 正志
シニア・デザイナー

実践：チェック項目

☐ **その街らしさを捉えていますか?**

他のエリアの名称と入れ替えても成立してしまう場合は、まだ独自性を抽出し切れていないといえます。

- -

☐ **「総和」と「個性」のバランスは取れていますか?**

エリア内の各施設やゾーンの個性を表現する際、全体としての統一感は残したまま、個々の個性は際立たせることが大切です。何度でも来たいと思える要素（多様性）が表現できているかをチェックしましょう。

- -

☐ **人に伝えたくなる体験が施策の中に込められていますか?**

エリアブランディングでは、通常のブランディング以上に体験のストーリーが必要です。また行ってみたいと思わせる要素をブランドストーリーとして伝え、あらゆるタッチポイントの施策に入れ込みましょう。

オリジナルフォント

A B C D E F G H I
J K L M N O P Q R
S T U V W X Y Z
S

グラフィックフォント

グラフィックエレメント　　　　グラフィックエレメントの展開例

ローカルからグローバルへ

いかに儲けるか

いわて蔵ビール

ローカルからグローバルへ

概要：世界へ羽ばたく地域クラフトビールのパイオニア

いわて蔵ビールは、岩手一関に100年以上続く「世嬉の一酒造」が1995年に始めた、クラフトビールのブランドです。「世嬉の一酒造」の名に込められた、「世の人々が嬉しくなる一番の酒造りをめざす。」という想い。その想いをもとに、酒造りの技、醸造士の知識と経験を活かし、国内外の人々に愛されるビールを製造してきました。国内市場が未成熟の当時からクラフトビールの認知・価値向上に取り組んできた、日本における先駆け的存在でもあります。こうした姿勢と味とが認められ、世界で数多くの賞を受賞してきましたが、国内外での評価が高まるなか、いわて蔵ビールには、その評価にふさわしいブランドの強化が必要となってきました。

ランドーは社員とともにワークショップを行い、ブランドの現状や将来像などを抽出して、いわて蔵ビールのブランドコンセプトを開発。地域の風土や文化を活かした日本を代表するクラフトビールブランドとして、世界へ展開するためのリブランディングを行いました。

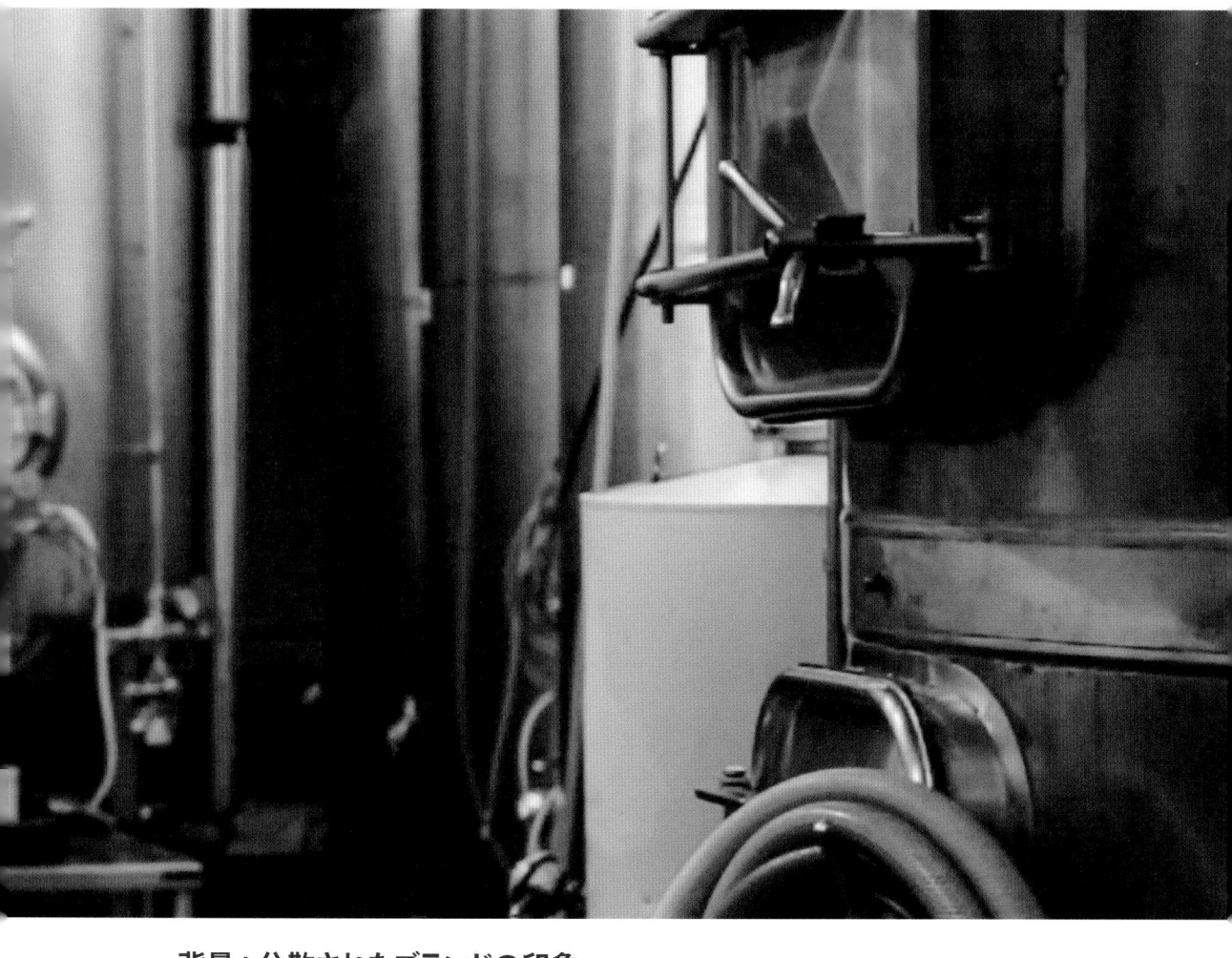

背景：分散されたブランドの印象

いわて蔵ビールは、岩手の良さや素晴らしさを届けていくというミッションのもと、定番品種に加えて山椒エールや三陸牡蠣のスタウト、東北復興支援ビールなど、地域性を活かした品種を開発。また、春には桜、夏にはパッションといった季節にあわせた品種開発、独自性のある製品展開を行い、数多くの国際大会で受賞するなど高い評価を受けてきました。その背景には、世界的なクラフトビール市場の拡大がありました。しかし、高い開発力に基づく多種多様なシ

リーズや製品の開発は、ブランドとしての一貫性を損なってもいました。

個々の製品の高評価の一方で、ブランドの印象が個々の製品に分散されてしまい、いわて蔵ビールそのもののブランドの印象が生活者に対して伝わりづらくなっていたこと。また、社内にブランディングという考え方がこれまでなかったため、従業員同士でもブランドに関する共通した認識がなく、個々の理解に任せた運営をしていたことが問題でした。

課題：ブランドの強みをいかに語るか？

築いてきた歴史や文化。個々の製品を通して生活者へ伝えたいこと。製品への独自のこだわりなど。ひとつひとつの事柄を整理し、いわて蔵ビールが提供すべき体験とは何か？存在する理由とは？などといったブランドのストーリーを明確化する必要がありました。ブランドの世界観もまた、自らの強みで束ねた魅力的な展開が必要でした。問題解決のためにランドーは岩手

一関に訪れ、いわて蔵ビールが、どのようにしてどんなところでつくられているのか、どんな人たちがつくっているのか、蔵とはどういうものなのか…といったことを知るところから始めました。そこで見えてきた「丁寧な手仕事」「素朴で温かい人柄」「歴史ある蔵」などの実像を、いかに統合的にブランドにまとめていくかがチャレンジとなりました。

解決：独自の価値を、核となるブランドのアイデアへ

ランドーでは、社長、醸造士、営業、販売員、レストラン長など、各部門からの参加によるワークショップを開催して、ブランドへの考えや想いなどを共有。強みと弱み、現在と未来などを抽出・整理していき、ブランドが進むべき大きな方向性を確認しました。さらに「世嬉の一酒造」の歴史、従業員の方々の人柄など、取材旅行で得た知見とワークショップの内容とを総合し、いわて蔵ビールがクラフトビールを通して社会に提供する真の価値は何かということを検討しました。

そこから見えてきたのは、「単にビールをクラフトするだけではなく、ものづくりを通して人々が喜ぶ瞬間をクラフトする」というスピリットでした。ここからランドーは「Craft the moment

──喜びの瞬間を醸造する」という、今後のブランドの核となるアイデアをつくりました。これは生活者との様々な接点で提供される「価値」として定義づけられるもの。このブランドアイデアの設定によって、パッケージデザイン、催しの考え方、環境づくり、サービス、ブランドの語り口に至るまでが、ひとつの統一的な方向性に基づいて展開できるようになったのです。ランドーはさらに、デザインを展開するためのコンセプトとしてArts & Kuraft（CraftとKuraをかけた造語）という、岩手一関の地域性を活かすコンセプトを導出。醸造が行われる酒蔵をモチーフにしたブランドマーク、パッケージ、販促物など、具体的なデザインも開発しました。

結果：ブランド価値が貯まる仕組みの確立

ブランドの強みを明確にし、中心となるアイデアを持つこと。これによって、製品や企画ごとに印象が分散されていたブランドを脱し、一人ひとりの生活者の記憶の中に、いわて蔵ビールというブランドが明確なイメージをかたちづくるようになりました。提供する様々な体験のす

べてが、ブランドの価値として貯められる仕組みがつくられたのです。刷新したデザインは販路の拡大に貢献。海外の商談でも、高い評価を獲得しています。いわて蔵ビールのリブランディングは、グローバルのデザインアワードのブランディング部門を受賞しました※。

※ WPPed CreamAward 2018：Design & Branding 部門受賞（受賞内容：アイデンティティとブランディングデザイン）
　 および Design & Branding 部門 Highly Commended（受賞内容：ポスター）

100年続く酒蔵であり、地域文化保護を目的とした博物館を蔵の中に持ついわて蔵ビールでは、熟練の技を持つ職人が、蔵の中で作業をする酒造（クラフト）スタイルを保持しています。蔵の中で、地域、文化、人、酒など様々な価値が育まれ、それらによって世の中を喜ばせることを、「蔵」と「Craft（クラフト）」の言葉を掛けあわせ、ブランドアイデアに落とし込みました。

課題への着目点

蔵の中で地域、文化、人、酒など、
様々な価値が育まれていることに着目

着目点からのクリエイティブジャンプ

平易で社員にとってなじみのある言葉
「蔵」と「Craft」を掛け合わせた
日本語と英語のレトリック

ブランドを牽引するアイデア

Craft the moment
喜びの瞬間を醸造する

いわて蔵ビールのブランドコンセプト

ナラティブ

「世の人々が嬉しくなる一番の酒造りを目指す。」
いわて蔵ビールは「世嬉の一酒造」の名前に込めた想い、その酒造りの技、醸造士の経験と知識をもとに生まれたクラフトビールです。

海外に比べてクラフトビール市場が成熟していない国内において、いわて蔵ビールはクラフトビールの先駆けとして、より多くの人々にクラフトビールの認知・価値向上に取り組んできました。そして、いわて蔵ビールの成長と共に地域が発展することを願い、わたしたちは地域の材料にこだわり、すべてのお客さまのご要望に応えるため、様々な素材を組み合わせることで今までにない新しいクラフトビールを生み出してきました。その個性豊かな様々な商品は、新規性だけでなく、健康で美味しいビールとして数々の高い評価を受けています。

わたしたちは、醸造士がさらに美味しく新しいクラフトビールを追求するように、高い志を持って日本を代表するクラフトビールとして世界へ展開することをめざします。

世界中のお客さまに、心に残る美味しいビールと喜びの瞬間を。

ブランドアイデア

Craft the moment
喜びの瞬間を醸成する

ビリーフ

Collaboration	協力し共につくる
Remarkable	心に残るような驚き
Aspiration	高みをめざす志
Fresh	常に感じる新しさ
Trustworthy	信頼できる価値

ここが **Point**!

ブランドの独自性をシンプルかつユニークに

ブランドコンセプトをつくる際には、一足飛びに情緒的な文章やコンセプトをつくり始めるのではなく、ターゲット層や存在意義などの現状を、正しく端的に明文化することから始めます。その上で、シンプルかつユニークに（奇抜にではなく、実態に即した独自性を持って）表現することを心がけ、コンセプトの開発に取り組みます。それによってはじめて、ブランドアイデアが羅針盤となり、ブランドを牽引する役割を担えるのです。

小林 孝太朗
デザイン・ディレクター

実践：チェック項目

☐ **多角的にブランドを把握できていますか?**

市場環境、提供価値、信頼性の根拠、独自性、顧客像、あるべき姿などの要素を網羅し、ストーリーとして構成しましょう。

- -

☐ **ブランドの持つ強みは明確になっていますか?**

ブランドを発展・成長させる、羅針盤としての役割を果たす形態にまとめることが重要です。

- -

☐ **ブランドコンセプトはシンプルで強い言葉になっていますか?**

ブランドが向かう方向を一言で伝えつつ、ブランドに携わる社員への行動を喚起する言葉となるよう心がけましょう。

- -

☐ **競合と比較した際に、ユニークに表現されていますか?**

シンプルに強いブランドコンセプトであっても、競合と類似した言葉ではユニークな表現とは言えません。差別化を図りながら、ブランドらしさをしっかりと打ち出しましょう。

ビール / 格子縞 / 水玉 / 切り葉喜様 / 市瓦

重厚山肌 / 畳 / 重 / キップ / 葉 / 泡

グラフィックパターン

余白の具合や、いわゆる地と図の徹地肉の市瓦、切り葉喜様、水玉などをモチーフに開発。

オリジナル書体

ABCDEFGHI
JKLMNOPQR
STUVWXYZ

ブランドマーク

WATE
EVRA
BEER

ショップカード

ラベルシール

事業を基盤活するプランプィンプ

エントツ

エネトピア
事業を再創造するブランディング

概要：ドメインを定義する

100周年を迎える2018年、鳥取ガスはこれまでのガス供給主体の事業形態から、これまで存在しなかったような新しい事業の在り方である「地域をエナジャイズする会社」へ向けて、大きく舵をきりました。

ランドーはこの変革のパートナーとして、ブランドコンセプトの作成を通してブランドの在り方を策定。新名称およびブランドロゴの開発、各種ブランドアセットやアプリケーションの制作、そしてローンチ前後のブランド浸透のための社内ワークショップを担いました。同時に、地域との重要なタッチポイントであるTVCM、新聞広告などのメディアも活用し、対外的なブランディング施策の実施も行いました。

この一連のブランド改革の中核的役割を果たしたのが、ブランドの新名称開発です。名称変更は、それまで蓄えてきた大切なブランド資産を放出するリスクはあるものの、事業の変化を印象付けるための最も有効な手段のひとつであると考えられたため、刷新が決断されました。

背景：地球規模から地域規模まで、3つの問題

100周年を迎えようという時期、鳥取ガスは3つの大きな課題を抱えていました。

ひとつには、人口減少と少子高齢化の問題。鳥取県はもともと日本で最も人口が少ない県ですが、そのなかで、人口減少と少子高齢化の波がガス顧客数の減少に拍車をかけていました。2つ目に、地球温暖化の影響。暖冬傾向が常態化し、給湯、暖房負荷が低減、ガスの消費量の減少が顕著になってきました。最後に、電力・ガスの全面自由化。従来のエネルギービジネスに存在してい

た事業者間の垣根が取り払われたため、エネルギー事業者のみならず、業界外からの事業者も参入し、市場競争が激化していました。

以上のことから鳥取ガスには、企業の存続をかけ、ガス以外の事業領域の拡張や、事業エリアの拡大を図る必要がでてきました。ブランド改革の背景には、法人名である「鳥取ガス」の「鳥取」および「ガス」に限定されない新たな姿で、創業100周年を機にリスタートしたいという願いがあったのです。

課題：事業刷新までを視野にブランドを考える

ネーミングやブランドマークなどを表層的に変えるのではなく、事業の再創造ともいうべきレベルにまで踏み込むこと。そして問題のおおもとから思考することで、本質的な課題解決を試みる必要があることは明らかでした。これまでの100年の歩み。その歴史において大切にされてきた理念。次の100年の姿。クライアントとともにこれらに真摯に向き合い、検討し、その上で、あえて制約を課さずにブランドのアイデンティティを模索することが求められました。現在は「ガス事業主体」であるとして、将来はどのような事業であるべきか？地域のために、次の100年、どんな貢献ができるだろうか？これらを考慮した上で、事業の軸となるブランドコンセプトを構築し、社内外へと効果的に浸透させるための最も有効な手段が必要とされていました。

解決：「地域を活性化させるブランド」という再定義

従来のガス会社の延長でないところに未来があるとしたら、それは一体何か？これがプロジェクト最大のポイントでした。鳥取ガスとランドーの見出した答えは、「地域を活性化させるブランド」です。ブランドの根本を「エネルギーから、エナジャイズする会社」と再定義。鳥取を中心に根を張り、地域に暮らす人々を活気づける（エナジャイズする）ために、幹から枝葉を次々と成長させて、鳥取県から他県へ、ガス事業に加えてインフラ事業全般も見越しながら、様々な事業に挑戦していく会社と位置付けたのです。その考え方をいかに浸透させるべきか？まず「鳥取ガス」という企業名を見直し、事業と地域を限定してしまう、古いイメージの中心的存在となり得ると判断。新名称として、人々がエネルギーにあふれ、地域のユートピアをつくることを意味する「エネトピア」と定めました。ブランドマークのモチーフには、地域の人々をエナジャイズする存在としてブランドを比喩的に表現した「エネルギーの種＝エナジーシード」を設定。世界観を展開するための鍵となる役割を担わせました。これらが今後の方針を指し示す、言語的、視覚的なブランドアセットの設定です。ローンチ後には、いかに効率的にブランドを浸透させるかを検討した上で、内部的には社員の自分ごと化を促すワークショップ、対外的にはTVCM、新聞広告など、全方位的な施策を展開。人々の心をいかにエナジャイズするかをテーマとしたワクワクするような施策を次々と展開していきました。

結果：社員の意識が変化していく

ローンチ後、自社ウェブサイトへのアクセスは前年比約120％へ上昇。過去最大の伸び率を記録しました。顧客との直接の接点となる営業社員には、ポジティブな反応を得ては会話が弾むといった好ましい変化があちこちで生まれています。鳥取ガスあらため「エネトピア」は、そしてその社員一人ひとりは、自らの向かうべき場所や存在意義を得心したことで、継続的な変化を続けています。今後も地域をエナジャイズするためのエネトピアの様々な活動は、鳥取市を中心に地域をますます盛り上げていくことでしょう。

厳しいマーケット環境の中、逆境をプラスに変えるため、ガス供給という既存の事業ドメインに過度に依存しないよう、事業の本質である「地域を活性化させること」を最も重要なポイントとして捉えました。その上でエネルギーの理想的な位置付けを再定義していくことが、ブランドとしての成長の鍵を握ると考えました。

課題への着目点

マーケット環境が厳しく変化する中、エネルギーを再定義することに着目

着目点からのクリエイティブジャンプ

エネルギーの供給から地域を活性化させることでつくり上げる「人とエネルギーの理想郷」へと発想を転換

ブランドを牽引するアイデア

Energizing People Through Energy Utopia
地域を活性化させるエネルギーの理想郷

ネーミングのコンセプト

enetopia

enetopiaに込められた意味

energy
エネルギーの創出
地域の活性化

＋

utopia
地域の人々とともに
実現する理想郷

enetopia

エネルギー事業者のトップを
目指す意志を表す「top」

ここが **Point**!

ネーミングは、右脳と左脳の結晶

名称開発は、ブランディングにおいて最も重要な作業といっても過言ではありません。さまざまなブランドアセットの起点となり、時間的には最も長くブランドの看板となっていくものだからです。だからこそ、会社のビジョンが表現できているか、事業やサービスを端的に示しているかなどをチェックし、ブランドの重要な側面を網羅しなければなりません。社員がその意味を納得し、口にした時に親しみが持てるかも大切です。一方、商標やネガティブチェックという使用上のリスクを確認していくことも、欠かせないプロセスとなります。

川嶋 洋輔
ブランディング・ディレクター

実践：チェック項目

□ **ブランドがめざす姿が表現されていますか?**
今の事業を捉えることよりも、ブランドがこれから向かう姿やめざす提供価値を、内外に向かってわかりやすく示す名称にすることが大切です。

- -

□ **企業としての親和性がありますか?**
事業のイメージに対して親和性を伴った響きになっていることや、（商品名などとは異なり）企業として長く使っていくための、普遍性を伴った王道感が必要となります。

- -

□ **口に出してみて言いやすいですか?**
発音してみて、しっくりくるかどうかが重要なバロメーターとなります。言葉としての長さ、語呂、響きが適切か、電話口など実際の場面を想定して口にしてみると良いでしょう。

- -

□ **ネガティブチェックをしましたか?**
グローバルで使用する際には、使用各国のネイティブスピーカーに文化面や言語面でのチェックを行い、例えば宗教的、性的な観点などでリスクがないかを十分に確認します。

- -

□ **商標チェックはしましたか?**
他人の商標権を侵害せず、かつ、戦略的な独占的使用を果たすために、使用する区分、国における商標調査は必須です。

シンボルマーク

energy seed

エネルギーの素となる種と
エネルギーの循環を象徴

ブランドスローガンと込められた意味

人を想う。未来を創る。

私たちのすべての活動は、この地域に暮らす人の豊かな生活を想うことから始まります。そして、
その想いは未来へ向かいます。やがて未来を担う子どもたちにもこの美しい世界を還したい。

カラーパレット

azure blue

未来のクリーンな
環境を志す色

innovation gray

革新性を
表現する色

green

blue

aqua
blue

循環するエネルギーを
象徴する空・火・地・水・風
をイメージ

red

orange

パンフレット

名刺

鳥取ガスグループはエネトピアへ。

エネルギーにあふれた、ユートピアの種をまきます。

きっと、ユートピアは特別な場所じゃない。
大切な人とおなじ灯りの下にいるとき、温かな食事を味わうとき、気持ちが通じ合ったとき…。
そんな名もない日常の中にユートピアはある。電気、ガス、通信、もっといろいろなこと。
暮らしの中に、地域の中に、エネルギーにあふれたユートピアの種をまこう。
そのためにエネトピアは生まれました。

人を想う。未来を創る。 **enetopia**

TVCM

KM バイオロジクス

グループの一員となり新たな一歩を踏み出す

KMバイオロジクス
グループの一員となり新たな一歩を踏み出す

概要：明治グループとしての新たな一歩

ブランドの誕生や離合集散にはさまざまなケースがあり、それぞれに最適なブランディングが施される必要があります。本ケーススタディでは特に、ブランドマーク開発のプロセスと、世界観を構築していく模様を解説します。

KMバイオロジクス株式会社は、一般財団法人化学及血清療法研究所（化血研）の主要事業を承継する新会社として設立され、明治ホールディングス株式会社の連結子会社へ。それに伴い、新VIの開発が急務となりました。化血研の事業

を受け継ぎつつ、食と健康の分野に100年以上貢献してきた明治グループの一員として新たな一歩を踏み出すために。ブランドマークには、明治グループとしての一体感、KMバイオロジクスとしての独自性の2つの要素が求められました。ランドーは、KMバイオロジクス社内選抜メンバーおよび明治と共に、社員が一丸となりうるコンセプトとブランドマークを開発。新ブランドを伝えるブランドムービー、および会社案内パンフレットの制作も行いました。

背景：社会的責任に対する意思表明

近年、世界的に感染予防の重要性が高まりつつ
ある中、ワクチンなどの安定供給を行うことは
同社の社会的使命。時代の要請として、法令の
遵守など、企業市民としての高い倫理観も要求
されていました。社内的には、社員一人ひとり
が対話によって互いの理解を深め、固定観念に
捉われない柔軟性とスピード感を持つことが必
要でした。ブランドマークはこれらの要素を盛
り込みつつ、親しみやすさや楽しさとあわせて
表現し、「社会と密接に繋がったブランド」を象

徴するものであることが求められました。
課された条件は以上にとどまりません。明治グ
ループが社会に対して約束している、「健康・安
心」への期待に応えてゆくこと。「お客様の気持
ち」に寄り添うこと。プロフェッショナルとし
て、常に一歩先を行く価値を提供し続けること。
その意識をブランドマークから感じられること
も、今回のブランディングプロジェクトにおい
ては重要なキーとなりました。

課題：機能性と情緒性の両立

新会社のブランドマークには、「事業ブランドとしての想い」と「明治グループとしての想い」の両立が求められました。さらに、表現の軸足を企業姿勢となる専門性に置くのか、提供価値である親しみに置くのかも検討しながら、競合との差別化を図らねばなりませんでした。具体的には、バイオテクノロジーや医療に即した配色か、あえて異なる色で訴求するか。明治グループとして明治レッドを踏襲するか否か。国内

外10社超の競合ブランドとのデザイン重複を避けることなどがありました。加えて、柔軟性と可読性も課題となりました。現場視覚調査やアイテム調査の結果、工場などの屋外サインから非常に小さな製品パッケージまで、ブランドマークは幅広く使用されていました。医療分野の特色を踏まえ、ごく小さな表示にも耐えうる機能的なデザインの追求が求められました。

解決：ブランドアイデアをアイコン化

前述の背景や課題を前提に、大きく4つの方向性（企業姿勢・事業・専門性・社会的価値）でデザインの可能性を追求しました。また、コンビネーションマーク（ロゴタイプの頭文字が独立して使用可能なもの）や、ロゴタイプそのものがブランドストーリーになっているもの、「守」「人」といった、ブランドが大切にしていることを表した文字をベースにしたものなど、ブランド浸透フェーズの展開性を考慮した表現もさまざまに検討しました。

提案にあたっては、200案以上の素案を作成。そこから深掘りしていくもの、開発段階で見えてきた課題を広げて検討していくものなど、クリットを6回ほど繰り返し、最終提案の6デザインに絞り込みました。提案においてはブランド

マーク単体ではなく、さまざまなアイテムへの展開例をあわせて提示。各ブランドマークが備えるメッセージ性から機能性まで、総合的に判断できる仕立てとしました。

決定したブランドマークは、「b」の文字に、象徴的なインフィニティ「∞」の造形を施したもの。バイオテクノロジーの無限の可能性を表現しつつ、社員一人ひとりが対話を重視し交流するさまや、社会と密接につながったブランドになるとの想いをも象徴させました。書体設計においては、明治グループとしての一体感と、KMバイオロジクスとしての独自性を検討。親しみある小文字、やわらかな書体とすることで、明治グループの一員として人びとに寄り添い、愛され続けるブランドになる想いを表現しました。

結果：全社員が想いを共有

「一人ひとりが専門性を高め」さらに「人・技術・情報の交流により新たな価値を創造する」ことで、無限の可能性に向かって未来を切り拓く。この想いを全社員が共有して、KMバイオロジクスは新しいブランドマークのもとに、新しい一歩を踏み出しました。同社は現在、「ヒト用ワクチン」「動物用ワクチン」「血漿分画製剤」

「新生児マススクリーニング」の4事業を行うバイオロジクス企業として、ワクチンと血漿分画製剤の安定供給に貢献。確かな研究・開発・製造技術を基盤に、予防、治療のプロフェッショナルとして、公衆衛生および人々の健康に寄与しています。

KMバイオロジクスとしての事業拡大に不可欠な「人の交流」を中心にブランドを加速させるため、「交流」を永続的なつながりとしていく「Infinity（インフィニティ）」へと、アイデアを昇華させました。このInfinityをバイオテクノロジーの「無限の可能性」も意図するダブルミーニングとして、ブランドアイデアへと落とし込みました。

課題への着目点

**人の交流を促すことが事業を拡大する、
という視点がブランドの中心になると着目**

着目点からのクリエイティブジャンプ

**交流することによるつながりの永続性を
「無限」と捉え、バイオテクノロジーの
無限の可能性と掛け合わせる**

ブランドを牽引するアイデア

**Infinity
無限の可能性に向かって
未来を切り拓く**

ブランドマーク

kmb

ｂ ─ 人・技術・情報の交流

─ バイオテクノロジーの
∞ の可能性
無限

アイコン

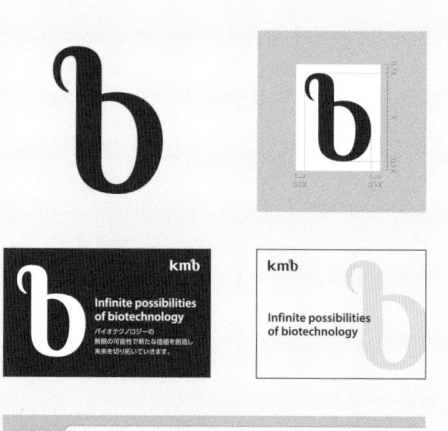

カラーパレット

トラストブルー	ホワイト

パープル	ブルー	グリーン
イエロー	オレンジ	ピンク

Infinite possibilities of biotechnology

バイオテクノロジーの
無限の可能性で新たな価値を創造し
未来を切り拓いていきます。

https://www.kmbiologics.com/

サブグラフィック

2つあるループのうち、いずれかのみトリミングして展開可能です。

2つあるループの両方をトリミングすることはできません。

指定書体

モリサワ 新ゴ Pro

札幌仙台盛岡東京名古屋大阪広島福岡那覇
あいうえおかきくけこさしすせそたちつてと
アイウエオカキクケコサシスセソタチツテト

Adobe Myriad Pro

ABCDEFGHIJKLMNOPQRSTUVWXYZ
abcdefghijklmnopqrstuvwxyz,.
0123456789

代用書体

メイリオ

札幌仙台盛岡東京名古屋大阪広島福岡那覇
あいうえおかきくけこさしすせそたちつてと
アイウエオカキクケコサシスセソタチツテト

Arial

ABCDEFGHIJKLMNOPQRSTUVWXYZ
abcdefghijklmnopqrstuvwxyz,.
0123456789

QUALITY POLICY

Mission

kmb
山田 太郎

ここが **Point**!

ブランドマークとデザインシステムの相乗効果を考える

良いブランドマークが開発できたら、ハイそこで終わりではありません。例えば料理なら、どのような器に盛り付けるかで、視覚的な印象だけではなく、味覚までもが影響されるといわれます。それと同様に、ブランドマーク以外の基本要素群をどのように組み合わせてシステム化するか、ブランドとしての世界観を構築するかを、入念に検討しなければなりません。ブランドマークにすべての想いを託すことは難しく、書体や色、デザインフォーマットやサブグラフィック、サウンドやモーションなどが、ブランドを印象付ける重要な要素となるからです。

大島 由久
エグゼクティブ・クリエイティブ・ディレクター

実践：チェック項目

☐ **ブランドマークに込めた想いを、一文から三文程度で端的に説明できますか?**
説明中では、特に重要と思われる形容詞や動詞は明快ですか?

☐ **デザインシステムにタイトルを付けることができますか?**
このテストによって、システムが明快なメッセージ性を備えているか否か、つくり手自身の認識を図ることができます。

☐ **システム運用の容易さ、デザインシステムの拡張性は十分に検討していますか?**
システムはシンプルかつ独自性あるものが理想。ただし運用のみを優先して金太郎飴のように四角四面なフォーマットはすぐに飽きられてしまい、持続性に欠けます。用途に応じ、表現に対して高い専門性を求める場合があっても構いません。重要なのは、運用するレベルに応じて柔軟に対応できるシステムになっているか否かです。

新聞広告

ウェブサイト

サイン

パンフレット

バイオテクノロジーで
世界中の人びとの
"健康な未来" を支えます

日経BP

その先の行動に変わるスローガン

日経BP
その先の行動に変わるスローガン

概要：50周年を機に、次の50年へ向けたメディアビジネスの再定義

日経BPは、経営（ビジネス）、技術（テクノロジー）、生活（ライフスタイル）の幅広い分野で先端・専門メディアを発行しており、雑誌・デジタルを合わせたメディア数は50にもおよびます。また出版業のみならず、幅広い専門情報と専門分野への良質な人脈を活かして、イベントやコンサルティング事業などにもビジネスやサービスを展開しています。

近年、メディアビジネスを取り巻く環境は激変し、紙メディア離れが進み、デジタルがメディアの主流と化してくるなど、情報への概念が様変わりしてきました。日経BPが引き続き日本のビジネス界をメディアにおいて牽引していくには、めざすべき道を再定義する必要がありました。ランドーは、マネジメントおよび社内選抜メンバーと共に、次の50年にあるべき姿を議論し、まとめ、それを象徴するブランドマークやスローガンを開発し、社内外へと発信していく施策を実施しています。

その先を見る。その先を解く。

背景：多様化するメディアの、激変するニーズ

デジタルによる情報のパーソナライズ化や、プラットフォームビジネスが拡大する昨今。個人でもSNSでメディアを担える時代において、これまで通りの情報発信で良いのか。過去の成功体験に甘んじ、そのビジネスモデルに固執しては今後生き残れない。背景には、そんな危機感がありました。

日経BPは、記者のほとんどが社員により構成されるというスタッフライター制を採用し、ライターそれぞれが専門分野を極めた、当代随一の情報における匠の集団です。課題の本質を描く良質なジャーナリズムは、日本の専門情報のインフラともいうべき位置を占めていました。しかしその強みは、情報に対する意識やニーズが激変するなか、スピード、連携、発信の仕方、読者との関係性などにおいて、さらなる最適化や柔軟性が求められていました。組織の強みを活かしたまま、変革への意識を高め、時代や環境に適応していくことが必要だったのです。

課題：時代の変化に応じて社員の意識を変化させるために

長年ビジネスを牽引してきた組織は、新たに起こるビジネスモデルへ事業を機敏に変換していくことを敬遠しがちです。紙からデジタル、さらにその先の未来を踏まえれば、編集や記事執筆はもちろん、仕事の流れやサービス定義までもアップデートが必要です。しかし多くの専門記者を社員に抱えるスタッフライター制の組織は、敏捷性の制約になることもありました。そ

うしたなか、まずは社員の意識を少しでも変化させ、自らを変えていく力を備えること。その上で、時代に応じてどんな変化が求められるのかを伝達することが重要でした。その手段として選ばれたのがスローガンです。しかもそれは、業界を牽引してきたトップライターたちに「変わる」ことを促す、説得力ある一言でなければなりませんでした。

解決：磨き抜かれたワンフレーズが旗印

スローガンの目的は、自社の組織や事業の変化を、そして外部環境の変化をきっかけにめざす新たな姿を内外に示すこと。また、その勢いやはずみをつくり上げるための旗印としても活用されます。通常、スローガンに込めるメッセージは、企業の存在意義や姿勢を示すもの、事業ドメインの理解を促進するもの、顧客や社会に対する提供価値を伝えるものなどがありますが、今回は特に社員の意識を変化させるため「姿勢」を重視。次の50年に向けて変わる日経BPの姿を社員や顧客に示し、その言葉が社員の考え方に指針を与え、行動を喚起するようなスローガンを設定することにしました。言葉を生業とする社員の姿勢を変えるためには、その選び方から表現方法に至るまで、言葉を彫琢することが必要とされました。マネジメントおよび選抜メ

ンバーと議論を重ねて、スローガンは「その先を見る。その先を解く。」に確定。確かな専門性と徹底した現場取材に基づく深い情報を発信し続けてきた同社が、情報があふれる時代に、世の中に起こる事象のその先の核心まで情報を深掘りして届けていく。その価値を研ぎ澄まし、世の中の課題や社会が抱える問題に対し、読者や顧客にとって実効性ある解に至るまでサポートしていくことを訴求しました。

ランドーでは、スローガン開発の過程で策定したブランドコンセプトをベースに、ブランドマークやデザインシステムを刷新し、一連のブランディング施策の背景にある考え方を社員へ浸透させるワークショップなどの取り組みも実施しています。

結果：いま、ブランドの飛躍を賭けて

ローンチ以降、スローガンの意味するところをいかに浸透させ、社員の日々の仕事に根付いたものにしていくか、引き続きプランニングと施策が展開されています。調査結果によれば、ブランドのめざす姿、すなわち「従来型の情報発

信主体のメディア事業を超え、問題を解く実際のカギにまでアプローチする」という考え方が、社員の中に徐々に根付きつつあります。未来が不透明なこの時代、今後の日経BPブランドの、さらなる飛躍に期待が寄せられます。

社員の意識を変えるためには、情報をただ深掘りして伝えるだけでなく、課題に対して解決を導き出すまで、強みである多彩な専門性で顧客や読者と伴走する姿勢が必要でした。

そのために、情報を正しく伝えることにとどまらず、情報を価値へ変換することが専門性であることに着目し、個の力を集団の力へと変換させるアプローチへと落とし込みました。

課題への着目点

情報を正しく伝えることだけでなく、情報を価値に変換することが専門性であることに着目

着目点からのクリエイティブジャンプ

情報を編むように専門性を編むことで、個の力を集団の力へと変換

ブランドを牽引するアイデア

多彩な専門性で新たな価値を編集する

ブランドマーク

日経BP

NIKKEI BP

スローガン

その先を見る。

その先を解く。

サポートグラフィック

ここが Point !

スローガンは、企業のモメンタムをつくる起爆剤

スローガンの役割には大きく3つの種類があります。自分たちの「姿勢」を伝えるもの、捉えづらい事業を端的に「定義」するもの、顧客への「提供価値」を説明するものです。

スローガンをつくる際には、まずどれにフォーカスするかを決め、次いでそれを掘り下げていきます。例えば、「姿勢」を伝えるものであれば、社員にはずみや勢いを促す言葉。事業を「定義」するものを掲げるのであれば、その本質を捉えるわかりやすさ。「提供価値」の場合は、独りよがりにならず顧客視点であることが重要になります。

添田 将平
シニア・デザイナー

実践：チェック項目

☐ **伝える目的が明確になっていますか?**
理念、事業、姿勢、何を最も伝えたいかを検討しましょう。

- -

☐ **今ではなく未来の姿が示されていますか?**
今を映し出すことよりも、これからありたい姿を掲示することが重要です。

- -

☐ **対象を意識した言葉使いになっていますか?**
メインとなる受け手を想定の上、その人にとって理解し共感しやすい言葉使いにすることが大切です。

- -

☐ **競合と比較して差別性はありますか?**
競合と似たものになっていないか、ありがちなものに陥っていないか確認が必要です。

- -

☐ **欲張りすぎていませんか?**
あれもこれもと欲張るのは逆効果。際立たせたい部分に的を絞り、表現の深掘りをしましょう。

ブランドブック

「その先」を表現した光が現れる仕様

ブランドローンチアイテム

ウェブサイト

日建グループ

グループが一体となるブランド浸透策

日建グループ
グループが一体となるブランド浸透策

概要：世界に伍するグローバルファームとしての価値観を共創

創業1900年、海外13都市、国内15都市に拠点を構える日建グループ。1,100名を超える一級建築士を抱える社会環境デザインの専門家集団として、設計・監理、都市計画を中心に、建築と都市のライフサイクル全般にわたる調査・企画・コンサルティングを行う、世界トップ規模の総合設計事務所です。同グループは、2016年3月、スペインのサッカークラブFCバルセロナのホームスタジアム「カンプ・ノウ」改築設計コンペで選ばれたこともひとつの契機に、社会環境のデザインの先端を拓くグローバルファームとして、海外におけるプレゼンスを強化することを選択し、2017年7月、リブランディングを行いました。さらに新ブランドのローンチに伴い、「世界の人々に豊かな空間体験を届ける」日建グループの価値観を全社員で共創していくことを目標に掲げ、中長期的なエンゲージメントを開始。役員、広報室、ブランドアンバサダー（以下、インテグレーター：グループ横断的に選抜されたメンバーによるブランド推進チーム）とともに、現在、さまざまな施策が遂行されています。

背景：多彩さを力へ

日建グループは、日建設計、日建設計総合研究所、北海道日建設計、日建設計シビル、日建ハウジングシステム、日建スペースデザインおよび日建設計コンストラクション・マネジメントの全7社からなるグループ企業です。各社がそれぞれに異なる専門領域を有し、多彩な才能を持つプロフェッショナルが集まることで環境デザインの先端を拓き、国内・海外を問わず目覚ましい発展を遂げてきました。しかし、世界の設計事務所に伍するグローバルファームとしてプレゼンスを高めるためには、多様な専門性を持つグループ各社が理念を共有し、グループとして蓄積してきた実績と経験を礎に「日建らしさ」で束ねた総合力が必須となりました。多彩な力を総合的なサービス・ソリューションへ集結するために、共通のビジョンや価値観を持つことが求められていたのです。

課題：タグラインの精神の浸透めざして

前述の背景のもと、グループが一丸となってグローバル市場で挑戦していく姿勢を宣言するブランドタグライン、「EXPERIENCE, INTEGRATED ―多彩な経験を組み合わせ、豊かな体験を届ける―」（以下、EI）が、ブランドビジョン、新たなビジュアルアイデンティティと共に開発されました。しかしタグラインをつくるだけでは「多彩な経験を組み合わせて、豊かな体験を届ける」ことにはなりません。新たなブランドの在り方を社員の価値観とつなぎ、行動へと促す浸透の

施策が必要となりました。社員の年齢層・社歴・所属会社や部署によって、ブランドに対する理解度は大きく異なります。今後どのように人々の想いに応え、社会環境デザインの先端を拓いていくのか。この問題意識を各人が自分のものとして吸収し、日建グループの多種多様な専門性と組み合わせていくために、グループ全体を通した包括的なブランドの理解浸透が課題となりました。

解決：リソースは、社員のモチベーション

リブランディング開始の約1年後に実施したブランド浸透度調査では、ブランドが示す価値観や方向性を認知はしていても、日々の業務や取り組みに結び付けられない社員が多数いることが可視化されました。その解決のために導入されたのが、インテグレーターによる自発的な活動です。ブランドのビジョンに共感し、積極的にブランドを実践しようとする社員を中心に構

成されたインテグレーター自らが施策を考案し、トップを巻き込みながら実施できる仕組みを構築することをめざしました。さらに、実践していく過程をグループ内へ発信し、実践者が賞賛される場をつくることを両輪で実施。その賞賛の輪を広げていくことで、自然と浸透率の低い社員も巻き込んでゆき、有機的なブランドのコミュニティが形成されることをゴールとしました。

結果：社内で自走するブランディングへ

インテグレーター企画による施策の中核的なもののひとつが「EI AWARDS」です。イベントの趣旨はEIを実現・実行している取り組みや活動を評価し、グループ全体で讃えあうこと。インテグレーターの主導により、各グループ社長が集い、アワードに向けて考えを共有する座談会も開催されました。こうしたインテグレーターの活躍により、現在「EI」（Experience, Integratedの頭文字）というキーワードが着実に日建グループ全体に浸透し始めています。最近の調査結果で

は、一連のブランド浸透活動が認知され、さらなるブランド展開が可能な土壌が醸成されていることが見えてきました。今後もランドーがコンサルティングで後援し、定期的な調査で観察しながら、最終的にめざすのは「ブランド浸透やコミュニティづくりを自走していける組織」の形成です。その帰結として、グループ挙げてのEIの具現化や、日建グループのグローバルなブランド統合の実現があるのです。

通常のエンゲージメントでは理解を促すツール制作などが重視されるなか、同グループでは自ら実践をする社員を賞賛・後援することで浸透を促進する仕組みを構築。日常の業務の中で「実践することに価値がある」という発想の転換を導き出しました。

課題への着目点

覚える取り組みから、行動が称賛される仕組みへ

着目点からのクリエイティブジャンプ

実践した社員がモチベーションを感じる、華やかな舞台をつくる

ブランドを牽引するアイデア

EXPERIENCE, INTEGRATED
多彩な経験を組み合わせ、豊かな体験を届ける

ブランドリーフレット

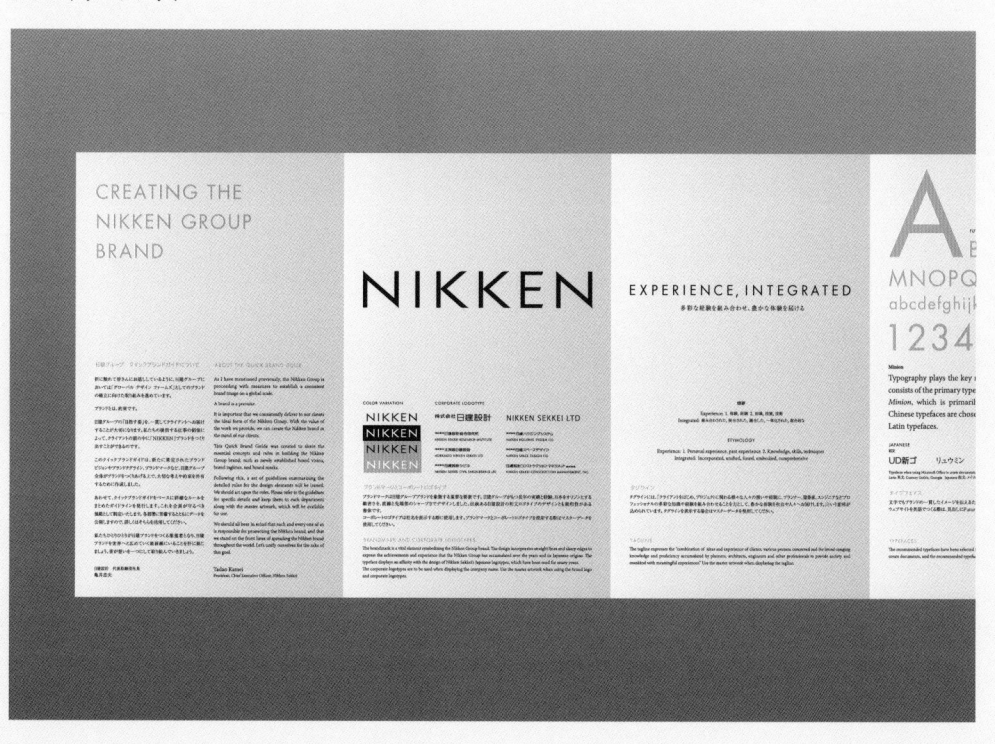

ブランドムービー

ここが **Point**！

文化の醸成は、それを担う社員から

社員一人ひとりがブランドのビジョンを深く理解・納得し、それを体現すべく考え、行動すること。このエンゲージメントの実現のためには、それを促す「仕組み」を社内に構築することが重要となってきます。「仕組み」においては、長期スパンで考える施策と、華やかなモメンタムを醸成する施策を、同時に複合的に考えることがキーとなります。行動を起こす本人や組織が、有機的に、そして永続的に自走するところまでが、エンゲージメント領域がめざすゴールとなります。

山崎 正美子
ブランディング・マネジャー

実践：チェック項目

☐ **伝え方はシンプルに**

伝える要点はわかりやすく整理されていますか？ 受け取り手は一気に咀嚼することができません。ブランドのローンチ時など情報発信の際には、できるだけシンプルにすることが大切です。

- -

☐ **自分ごと化させるための手は打っていますか?**

ブランドの理解を深めていくためには、日常の業務に置き換えての実践が欠かせません。ロールモデルを設定したり、自分自身の役割における具体例を考えさせたりなどの施策を考案しましょう。

- -

☐ **評価基準をつくりましょう**

エンゲージメント活動は日常業務にプラスアルファされることが多いため、その活動が組織の中で評価される体制づくりが重要となります。また、永続的な仕組みとして機能させるためには、必要な予算を各年度で確保することも大切です。

- -

☐ **エンゲージメントの健康診断は継続的に!**

現状のブランド認知・浸透度を正しく把握しましょう。加えて開始時点のデータを基に翌年以降もトラッキングを行い、継続的に定点観測することが、永続的に強いブランドをつくる秘訣です。

ワークショップの様子

インテグレーターの集合写真

座談会の様子

各グループ社長の集合写真

スタジアム

企業統合への熱を、力強い新たなスタートへ

スタジアム
企業統合への熱を、力強い新たなスタートへ

概要：合併の先のブランド戦略を描く

営業代行ビジネス（セールスアウトソーシング）を中心に、事業拡大を続けてきたライフノート。Web面接に特化したクラウド型の採用管理システム「インタビューメーカー」を提供してきたブルーエージェンシー。両社は合併に伴い、新ブランドのあるべき姿を定義する必要に迫られました。新会社にとっては、提供していく「信頼力」と「採用力」をブランドイメージとして獲得することが欠かせません。そこでコーポレードブランドの強化も、ブランディングの大きな目的のひとつとなりました。異なる事業やカルチャーを持つ2社が合併して、アイデンティティをひとつにする。その重要な局面のパートナーに選ばれたのがランドーです。ランドーは、マネジメントチームのメンバーや、ライフノート創立者であり、代表取締役の太田靖宏氏を中心にして、新ブランドの理想像を議論。新ブランドの戦略構築、名称やブランドマークの開発、新ブランドを発信していくためのアプリケーション開発や、Webサイト構築までを行いました。

背景：信頼力・採用力・面接力が事業ドメイン

セールスアウトソーシング事業とは、顧客企業のさまざまなニーズに対して、最適な人材による営業・販売組織を構築してそれを請け負い、新たな販路拡大・事業の成長に貢献する事業です。また「インタビューメーカー」は、PCやスマートフォンでどこでも面接できる機能を提供することによって、人材採用までの工数やコストを最小化。時間や場所の制約をなくすことで、応募者数と面接実施率を大幅に向上させ、面接力を強化するソリューションです。

近年の日本における労働力人口の減少や、雇用の流動化といった状況下において、採用力をいかに向上できるかは、多くの日本企業において喫緊の課題となっています。その中で、面接力を強化する「インタビューメーカー」の需要が高まり、事業は急拡大していました。

このように、企業のセールス事業を包括的に請け負う信頼力、企業の人材獲得を支援する採用力と面接力、これらを統合し事業体として訴求することが、新ブランドには求められました。

課題：想いから、戦略、ストーリーへ

事業が多角化し、さまざまなバックグラウンドを持った社員、社歴の浅い社員が組織内に増えていく中、合併後の会社が持つべき価値観や、組織がめざすべき方向を社員の共通認識とする必要がありました。定義し、描き出すべきは、新ブランドが向かっていく方向性です。「人のために尽くし、未来のライフスタイルを変える」という創立者の想いを、どのようなブランド戦略に昇華し、独自のブランドストーリーとして構築していくかが、大きなチャレンジとなりました。

解決：「熱中／The Power of Excitement」

今後どのような事業を行っていくのかを問わず、人を喜ばせる、感動させる、尽くす、感謝するなど、人間としての大事な部分を持ち続けていく。そして未来のライフスタイルを変えていく。その想いを、「熱中／The Power of Excitement」というブランドアイデアで表しました。社員全員が熱中して仕事に取り組むことが、新ブランドとして最も大切なこと。逆にチームで熱中できなければ、未来のライフスタイルを変えるような大きなことは達成できないと定義しました。新会社の名称は、皆が熱中できる象徴として「スタジアム」に。スタンド側にいるのではなく、プレーヤーとしてフィールドに立ち、チーム一体となってゴールをめざす姿勢を表現しました。将来的にはオフィスもスタジアムのような内観にすることを想定しており、「オフィスに行く行為」自体が、スタジアムに行くように楽しくワクワクするものであって欲しいとの願いを込めています。

ブランドマークには、チームで熱中し、未来のライフスタイルを変えるという信念を象徴させました。足跡をモチーフにしたシンボルには、スタジアムが一歩を踏み出し、世の中に足跡を残していくという想いが込められています。書体はボールドな骨格にセリフを付加して、安定感ある力強いものに。一人ひとりが決意を持って自立し、その個が結束することによって、堅固なチームになることを表現しています。

結果：ブランドストーリーを通じて共感の輪を広げる

新会社としてのキックオフイベントでは、全社員に新ブランドのコンセプトを周知して好意的な反応を獲得。「日々の業務のモチベーションアップにつながった」などのフィードバックを得ました。また、採用活動などでコミュニケーションする際に、現在、ブランドアイデアで定めたブランドストーリーを活用しており、共通の意識を育むことはもちろん、共感を促すことへとつなげています。以下、ブランドストーリー：「スタジアムという会社名には、『チームで熱中する場所』という意味が込められています。個の力だけでは成し遂げられないような事でも、チームで熱中し取り組むからこそ、できることがあります。まずは、一歩を踏み出す。踏み出したら、限界を決めずに、人のため、信じて進み続ける。やがて、その一歩が、社会を変える大きな足跡となっていく。スタジアムは、チームで熱中し、不可能を可能にすることが、未来のライフスタイルを変えると信じています。」

どのように世の中へ貢献していくのか、自社の独自性の定義とは何なのかを問い、未来のライフスタイルを変える想いを「熱中」として、すべての中心に定義付けました。そして、熱中することで新たな挑戦へと一歩を踏み出し、進み続けることで不可能を可能にし、世の中に足跡を残すことができるという想いを、ブランドアイデアとして落とし込みました。

課題への着目点

未来のライフスタイルを変えていく源は
人であり、その人の熱量にあると着目

着目点からのクリエイティブジャンプ

「熱中」をすべての中心にすることで
ブランドを牽引するアイデアへと飛躍

ブランドを牽引するアイデア

The Power of Excitement
一歩踏み出し、
世の中に足跡を残す

ブランドインスピレーション

ブランドマーク

ブランドカラー

熱中する力を
象徴する
エキサイティング
オレンジ

揺るぎない決意を
象徴する
ボールドブラック

グラフィックシステム

まずは一歩踏み出すこと

その一歩が足跡となり、基盤になっていく

ここが **Point**!

意思決定のポイントをデザインする

クライアントとの意思のズレを防ぐため、場合によっては途中経過を
説明し議論することが、深い相互理解につながります。意思決定者の
側も、実際のアイデアを見ることで触発され、考えが整理されていく
ことがままあります。
そのために役立つのがキッチンセッション*。これを行うことで、現在
の開発の方向性で正しいのか、軌道修正が必要なのかを判断できます。
*キッチンセッション：実際に料理（完成）されたアイデアとして提案を
　する前に、どのようなものつくろうとしているのか、アイデアを確認し
　たり、方向性を絞ったりして、その後の開発に活かしていくプロセス。

村田 智海
ブランディング・マネージャー

実践：チェック項目

☐ **マネージメントの意志や想いを、独自性のある表現に昇華
できていますか?**

ヒアリングされた意志や想いは、そのまま表現されるだけでなく、全社員を牽引す
る旗印の役割を担わなければなりません。

☐ **意思決定者をプロセスに巻き込むアプローチも考慮しま
しょう**

スタートアップの場合は創立者の意思決定権が非常に大きいため、微妙なニュア
ンスをつかむことが重要になります。だからこそ、つくり手として制作過程に参加し
てもらうことが成功の鍵となります。

☐ **キッチンセッションを取り入れ、ネーミングや VI 提案をス
ムーズに!**

キッチンセッションで重要なことは、完成度の高い物を見せるよりも、幅広い方向
性や切り口を提示することです。それにより微妙なニュアンスをつかみながら方向
性を絞り、深掘りするためのプロセスへと進むことが可能になります。

1. 個が自立し成長すること

2. その個が集まりチームで熱中する

3. 熱中によって生み出された価値を世の中に発信していく

社員の働く姿をライブ感のある写真のスタイルで表現

人物にフィルターを入れて撮影する実例

山田 太郎
Taro Yamada

新規事業部
部長
インタビューメーカー事業部

株式会社スタジアム
〒107-0052
東京都港区赤坂 3-4-3 赤坂マカベビル 6F
Tel. 03-1234-5678 Fax. 03-1234-5679
taro.yamada@stadium.co.jp

≡ STADIUM

T.YAMADA

1

≡ STADIUM **株式会社スタジアム**
□ 東京本社 〒107-0052 東京都港区赤坂 3-4-3 赤坂マカベビル 6F □ 大阪支社 〒530-0001 大阪府大阪市北区梅田 3-3-45 マルイト西梅田ビル 5F

12 I.MORI

11 Y.SUGIMOTO

10 M.NAKAMURA

9 ...HIGETA

8 M.WATA...

7 M.SATO

6 J.AOKI

5 ...UJITA

4 Y.HOND...

3 M.INOUE

2 S.YAMASHITA

1 ...MADA

3章　国内・海外事例紹介

小田急グループ

広く発展し続けるグループのブランディング

事業の拡張による大きな課題

鉄道をはじめ、運輸・流通・不動産など様々な分野で事業を展開する小田急グループ。さらなるグループの発展をはかるため、2005年に発表した事業ビジョン「Value Up 小田急」によってグループ各事業が担うべき役割、成長を志向する事業領域を明確に策定しました。しかし、グループ各社におけるビジュアルアイデンティティが存在しておらず、各社で様々なロゴを使用しているなどグループ各社に一体感が感じられず、顧客には事業領域の広さを伝えきれずにいました。

全社の旗印となるアイデンティティを

事業ビジョン策定当時100社を超える様々な分野の小田急グループ各社の旗印となり、すべてのグループ社員の共感が得られ、顧客にとってはグループの提供価値である「安全・便利・快適を基本に、お客さまにひとつでも多くの上質と感動を提供すること」を伝えることができるブランドのコンセプト、アイデンティティが求められました。

価値観と姿勢を集約したシンボル

各種インタビュー、従業員ワークショップなどを通じて、小田急グループのブランド価値を「自然・歴史・都市文化の新しい融合」とし、ブランドが大切にすべき価値観を「真摯・進取・機知・融和」の4つのキーワードに集約しました。これからのグループの姿勢を「躍動感」「先進性」「お客さまとのつながり」と捉え、その視覚表現として、Odakyu の頭文字である「O」をダイミックにデザイン。現在、鉄道をはじめ運輸・流通・不動産などの様々な事業分野で、グループのシンボルとしてのデザイン展開が進行中です。

ENEOS EneJet
新しいセルフサービスステーション（SS）のブランディング

セルフSSを取りまく環境の変化

1998年4月に、ドライバーが給油を行うセルフSSが解禁されてから、セルフSSの店舗数は全国で右肩上がりに増えてきました。

一方でSSを取り巻く状況は変化してきており、ドライバーに女性や高齢層の方が目立つようになりました。ENEOSブランドを全国に展開しているJXTGエネルギーは、すべての方に気持ちよくご利用いただける、きれいで使いやすいセルフSSの店舗づくりをめざし、リブランディングを行うことを決定しました。

セルフSSのフラッグシップをめざして

ランドーは、新しいセルフSSブランドの名称およびデザインを提案。新名称は「エネルギーを素早くチャージする」という想いを込め、「Energy／エネルギー」と素早さ・勢いの良さを表す「Jet／ジェット」いう2つの言葉を組み合わせた造語である「EneJet」が採用されました。

ロゴは、ENEOSのセルフSSで使用されている

ブルーを採用することで、親和性を図ると共に「新しさ」を強調。2018年10月から順次全国に展開されています。

EneJetは、顧客利便性を追求したブランドコンセプト「Smart & Convenient」とし、「先進的で、早くて、きれい」かつ「使いやすく、便利」なセルフSSをめざしています。

EneJetで提供されるサービス

EneJet独自のセルフ洗車ブランドとして「EneJet Wash」の名称およびロゴを開発。

洗う「前段階」に、「ブロー」と「泡」の2つの工程を経て、お客様の大切なお車をやさしく洗い、どこよりも簡単で、どこよりもお客様に納得いただけるセルフ洗車をめざしています。

その他、EneJetのリリースと共に、給油を素早く、簡単にするための決済手段として、新たな非接触決済ツール「EneKey」を発表。

名称は、エネルギーを注入する「鍵」という意味を込めロゴとともに開発しました。

キッコーマン

革新と伝統を融合したブランド再構築

**グローバル化・事業の多角化に対応する
ブランドの再構築**

キッコーマン株式会社は、1917年に創業された
日本を代表する食品メーカーです。古くから世
界展開を積極的に行い、世界100ヶ国以上でし
ょうゆ製品を販売しています。今では、グルー
プ全体の売上の6割、営業利益の7割は海外で生
み出されており、アメリカでは、"Soy Sauce"
と言っても伝わらないけれども、"KIKKOMAN"
ならわかるというくらい、同社の商品は同国の
市場に根付いています。

一方で、キッコーマングループは事業の構造改
革を進め、しょうゆ事業以外にも各種調味料、健
康食品、バイオ、ワイン、デルモンテ事業、コ
カ・コーラ事業と拡大を続けていました。消費
者本位の原点に立つキッコーマングループには、
グローバル化の進展と事業領域の拡大に対応す
るブランドの再構築が求められていました。

「革新と伝統の融合」へのチャレンジ

ブランド調査の結果、消費者はキッコーマンブ
ランドを「伝統があり安定感がある」が「活気
にとぼしく保守的」と受けとめていました。日
本人にとって、キッコーマンブランドはあまり
に身近なため、存在に気を留めない存在になり
かけていたのです。また、キッコーマン＝しょ
うゆという第一想起は82%に達しており、同社
は代名詞ブランドが抱える、特定の製品イメー
ジの強さが企業イメージの革新の妨げになりか
ねないジレンマにも悩んでいました。ランドー
は、強力な商品イメージを持つ企業ブランドを

新たな事業領域へ戦略的に拡張する戦略—しょ
うゆの成功をてこにしたキッコーマンブランド
の「革新と伝統の融合」へのチャレンジ—を提
案。本プロジェクトには、サンフランシスコ、ニ
ューヨーク、パリ、東京のランドーグローバル
チームが参画しました。

共感されるブランドへ

めざしたのは、サプライズではなく、顧客に共
感をもって受け入れられるブランディング・ソ
リューションです。ランドーは、ブランド調査
の分析によって、消費者にとって最大のブラン
ド接点はTV広告（64%）ではなく、パッケー
ジデザイン（69%）であることを突き止めまし
た。店頭で、食卓で、ブランドマークを見るこ
とで、おいしい記憶が呼び覚まされる"おいし
さ"を感じさせるデザイン。幅広い商品群のパ
ッケージデザインに使用しやすい"展開力"の高
いデザイン。ランドーは、伝統の六角マークを
ブランド資産として継承することを提案し、"や
さしさ・ぬくもり・親しみやすさ"を感じさせ
る小文字によるロゴタイプと、六角マークを組
み合わせた新しいブランドマークを開発しまし
た。デザインコンセプトは「かよいあうこころ」。
食のよろこびと、こころとからだの健康を伸び
やかで柔らかに表現しました。右肩に配した六
角マークには、「革新と伝統の融合」への意志を
込めています。コーポレートカラーは、太陽や
炎、大地や豊穣を感じさせ、"健康・若々しさ・
活力"を象徴するオレンジ色です。

流山市

市がめざすべき都市イメージ「都心から一番近い森のまち」を中心として開発

人口が減らないまち、減りにくいまちづくりを実現するために

2027年頃に人口ピークを迎える流山市は、今後の人口増加率が頭打ちになる将来に備え、人口が減りにくいまちへの環境づくりが不可欠と考えていました。

そのため、流山市ブランドをより高い位置に引き上げること、都市ブランドとしての競争優位性を確立することを最大の課題とし、ビジュアルアイデンティティの開発がスタートしました。

「流山市」というブランドをつくる

流山市のブランドづくりには、明確で一貫性のあるポジショニングと、次の時代に必要な新しい魅力の創出が必須でした。

緑豊かで良質な住環境、住み続ける価値が高い、という流山市の優位性を高めるデザインが求められました。

「都心から一番近い森のまち」のデザイン

市の鳥オオタカや、まちの様々な魅力を描いたデザインは、森と寄り添った人々の暮らしを表現しています。

また「森」と「都」を「一」でつなぐブランドマークのデザインは、「都心から一番近い森のまち」というメッセージを文字組としても表しています。

流山市が備える緑豊かな住環境と都心に近い立地性、そしてそこに暮らす人々をシンボリックに視覚化したデザインは、時代とともに発展し続ける流山市のビジュアルアイデンティティとして、広く展開されていきます。

都心から一番近い森のまち

一歩足を伸ばせば、そこは都心。

森 ━━━━ 都

Nagareyama　　　　20 min.　　　　Tokyo

日本郵政グループ
一体感と専門性を両立するデザインシステム

民営化という大転換

140年以上にわたって日本の暮らしを支えてきた郵政事業は、国営の郵政省から郵政事業庁を経て公社化され、日本郵政公社となりました。そして2007年10月、より一層のサービスの充実を目指し、民営化して日本郵政グループへと生まれ変わることになりました。日本郵政グループは、持株会社となる「日本郵政株式会社」のもとに4つの事業会社を設立。これまで親しまれてきた「ゆうちょ」「かんぽ」という金融、保険のサービス名を企業名に使用しています。分割民営化された事業会社は、「郵便局株式会社」「郵便事業株式会社」「株式会社ゆうちょ銀行」「株式会社かんぽ生命保険」として再スタートしました。

※「郵便局株式会社」と「郵便事業株式会社」は、現在では会社統合し、「日本郵便株式会社」となっています。

強みを維持し変化を伝える

民営・分社化に伴う公社から株式会社へという大きな経営転換によって利用者に伝えなければいけないことは何か、変化に対する利用者の不安をやわらげて新しいイメージをどのように訴求していくかが課題となりました。トップマネジメント層に行われたヒアリングからは、親しみやすい「JP」の略称で認知をはかりたいといった意向が、従業員や一般生活者への調査からは、「信頼」「親しみ」「安心」「地域密着」といったこれまでの強みを維持しながら、新たなイメージとして「一体感」や「革新性」が求められていることが明らかになりました。

ブランドイメージ強化に貢献

「JP」については、地理的概念としてのJAPAN、事業概念としてのPOSTAL SERVICEを「JP」の定義として明確にし、シンボル化しました。グループ、持株会社、事業会社が同一のシンボルを共有しながらも事業ごとのブランドカラーで展開していくことで、日本郵政グループとしての「一体感」で総合力を訴求しつつ各事業の専門性を打ち出していくデザインシステムが採用されました。「JP」のシンボルを訴求するブランドマークは、「信頼」「親しみ」といったこれまでの強みに「革新性」を付加したデザインとし、郵政事業の象徴として認知度の高い〒マークを残しながら、持株および各事業会社に「JP」をマスターブランド化していくデザインシステムとしました。2007年の民営化後も、ランドーは継続してブランディングについてのコンサルティングを行っており、グループ関連会社のCIシステム統一や、郵便局や各サービスブランドのガイドライン策定などを通して日本郵政グループのブランドイメージの強化に貢献しています。

プリンスホテル
ラグジュアリーホテルのブランド構築

挑戦の始まり

プリンスホテルは、旧グランドプリンスホテル赤坂の跡地に紀尾井町の街の再開発と合わせ、新たなホテルをオープンさせることにしました。旧グランドプリンスホテル赤坂はバブル時代に一世を風靡したトレンディホテルでしたが、そのイメージを払拭し現代的で機能的でありながらも、同社では最上級位のラグジュアリーホテルのブランドを構築することが求められました。

クライアントと協業したブランドワークショップの開催

ランドーはクライアント関係者と共にブランドワークショップを行い、競合と差別化しつつ、お客様にアピールしうる特徴の洗い出しを行いました。江戸時代から大名屋敷があった街としての「歴史」、そして、本物のおもてなしを提供する「品格感」、高層階から東京の街を一望できる「眺望」。この3つの特徴をホテルという施設で、どのように打ち出していけば良いのか。ランドーの挑戦が始まりました。

すべてに「美」の宿るラグジュアリーホテル

きめ細やかなおもてなし、内装などのしつらえ、そして地上約180mの高層階から広がる絵画のような美しい東京の眺望——あらゆる瞬間にも「美」が宿るホテルであることに着目し、「ギャラリー」というコンセプトを立案しました。この「ギャラリー」というコンセプトの元、本ホテル内にあるラウンジ、レストラン、スパの5つの施設の名称・デザインもランドーが担当し、ギャラリーでの最上の体験をお過ごしいただけるよう、トータルでサポートを行いました。

明治

新しい総合食品グループの顔を創造

民業界リーダー同士の経営統合

1906年創立の明治製糖を起源とする明治製菓株式会社と明治乳業株式会社は、90年以上にわたり、「明治ブランド」という共通の財産を、菓子と乳業というそれぞれ独自の事業領域で発展させてきました。明治製菓は菓子業界2位、明治乳業は乳業最大手という業界リーダーの地位にありましたが、日本の食品ビジネスをとりまく市場環境は、「ライフスタイルと食生活の多様化」「健康意識の向上」「食の安全意識の高まり」など、大きく変化していました。これらに対応し、より大きな成長機会を獲得するために、両社は経営統合を決定。経営統合によって新会社の連結売上高は1兆1,000億円を超え、キリンホールディングス、アサヒビール、サントリー、味の素に次ぐ業界5位の総合食品グループが誕生することになりました。

「明治ワンブランド戦略」

両社は同根企業でしたが、さまざまな歴史的背景から、それぞれ独自の「明治ブランド」のCIデザインを展開していました。2つの明治ブランドは、乳幼児から高齢者まで、幅広い世代の毎日の生活に欠かせない身近な菓子、乳製品、栄養機能食品、医薬品などを販売。各分野の商品を通じて毎日1,000万人を超える人が手にすると言われるほどでした。加えて、明治製菓は亀倉雄策氏、明治乳業は五十嵐威暢氏という20世紀の日本を代表するグラフィックデザイナーによるデザインであり、お客様や両社社員の愛着にはたいへん強いものがありました。しかし新生明治グループは、これまでにない新たな「お

いしさ・楽しさ・健康・安心」の世界を拡げ、お客様の日々の生活充実に貢献することをめざして、「明治ワンブランド戦略」への決断を行いました。本プロジェクトには、ニューヨーク、パリ、東京のランドーグローバルチームが参画しました。

400を超えるデザイン案から選出

ランドーは両社が築き上げてきた「明治らしさ」を継承しつつ、「価値の創造」をより一層拡大することを意識しました。マスメディア、ウェブサイト、パッケージデザインなど、さまざまなブランド接点での視認性を高めるとともに、将来予想される栄養機能食品や医薬品などの事業会社化にも耐えられるよう、詳細にわたるシミュレーションが行われました。400を超えるデザイン案から選ばれた新しい明治ブランドマークは、ふくよかで柔らかな書体、親しみのある小文字を使用することによって、「食と健康」の企業グループらしい明るさと、お客様一人ひとりとのあたたかいつながりを表現しました。「iji」の造形には、人々が寄り添い支え合う姿を託しています。ブランドカラーはレッド。躍動感や生命の喜びを感じさせる色であり、人が生まれて最初に知る色でもあります。赤ちゃんからお年寄りまで、あらゆる世代の人々のそばにあって、愛され続ける存在でありたいという思いを込めました。2009年4月1日、共同持株会社明治ホールディングスが設立されるとともに、新生明治グループの顔となる明治ブランドマークの展開がスタートしました。

最後のひとカケラまで、ミルクチョコレートであることを誓います。

明日をもっとおいしく
meiji

明治ミルクチョコレート。1926年生まれ。きょう89回目の誕生日を迎えたロングセラーです。誰でも思い浮かぶ「あの味」ですが、実はそのおいしさを守るためにたくさんのこだわりがつまっています。定められた原材料だけを使い、配合基準を満たした「ピュアチョコレート」だからこそ、まずは素材にこだわります。味の決め手となるカカオ豆にこだわるのはもちろんのこと、ミルクチョコレートですから、ミルク原料にもこだわっています。さらにさらに、時代とともに変化する日本人の嗜好や味覚にあわせて加工技術も進化させているのです。ここではとても語りきれませんが、すべてにこだわってはじめて明治ミルクチョコレートの品質。どのひとカケラにも、ちゃんとしあわせを込められるように。これからも私たちはがんばります。

おいしさは、素材とピュアへのこだわり

meiji
milkchocolate

MEIJI MILK CHOCOLATE

milk-choco.jp　**株式会社 明治**

モルテン

多角化する事業を包括し、さらなる成長を加速させるアイデンティティ

我々は何者であるか？

1958年広島にて創業したモルテンは、独自の製造技術により、競技用ボール、ホイッスル、自動車のアンダーカバーやブッシュ、床ずれ防止用エアマットレス、手すりなどの製品を世の中に送り出してきました。

近年、多角化したそれぞれの事業は戦略を共有し、技術をクロスオーバーさせることで、新たな製品の研究開発に取り組んできましたが、企業ブランドモルテンのアイデンティティには、明確な定義がされていませんでした。

我々は何者であるのか？ 将来はどんな風になりたいのか？そうした主張や願望をわかりやすい形で表現し、社内外に共有する必要がありました。

モルテンイズムの継承と進化

マネジメントインタビューを通じて、モルテンの創業から現在までに至るまでの多くの魅力的なエピソードが明らかになりました。また従業員ワークショップではそれぞれの事業部がコーポレートブランドモルテンの未来に向けて、期待と情熱を持って主体的に動いているという姿が明らかになりました。

モルテンイズムを継承していきながらも、さらに今後大きく進化していくためにブランドの価値基準が定められていきました。

Moving with Possibilities

経営理念である「世の中をよりよい場所にする」を実現するために、ランドーは、モルテンが行うことのすことのすべての中心となっている考えを「動く」ことであると定義しました。

その考えに基づいて、モルテンはスポーツにおけるより高いパフォーマンス、より高性能な自動車技術、より高い生命の尊厳を追い求め続けます。モルテンは、人の和の尊重と技術革新の追究により、高付加価値を世の中へ提供するために、動き続けてきました。これからも、人々が一歩前へと動くための製品を提供し、世の中をより良い場所にすることをめざしていきます。「すべての人々の可能性と共に動き続ける」。

アゼルバイジャン
国のブランディング

azerbaijan
TAKE ANOTHER LOOK

「別の視点で見る」: TAKE ANOTHER LOOK

組織や企業ではなく、アゼルバイジャンという国をブランディングする破格のミッション。ランドーはこれに対して即座にグローバルチームを結成し、2週間のツアーを実施しました。そして実地に体験したこの国の内側から、これまでにないコンセプトやビジュアルアイデンティティ、施策を導き出したのです。

アゼルバイジャンは観光地としてよりも、石油や絨毯で知名度の高い国。その魅力を深く理解し発信するためには、他の国との差異を、現地でしっかりと確かめてみる必要がありました。歴史や風景、文化や人々に接し、そこからインサイトを導き出すための旅が始まりました。そこに広がっていたのは、古い寺院ときらびやかな摩天楼との見事な対照。自然を活かしてつくられたスキー場。急峻な火山の峰々…。

この国が持つ観光ビジネスの可能性を引き出すためには、人々をひきつける明確なブランディングが必要でした。しかし実際に私たちが毎日のように経験したのは、これまでにないような

矛盾の数々です。そして、まさにここに答えがありました。まだ発見されていないアゼルバイジャンの魅力を、今までとは違った視点で、世界の人々に発信していくことが必要であるとわかったのです。

「別の視点で見る」こと。これこそが鍵であり、新しいビジュアルアイデンティティの起点です。絶えず変化を続けるこの国から、２つの対照的な特性を導き、一体化し、視覚的に表現しました。このブランドアイデアはまた、人々が土地や文化を知るための新しい視点を、アルバイジャンの側から魅力的に発信することも可能にしました。

アゼルバイジャンのビジュアルアイデンティティは、すぐさま人々のあいだで話題になりました。インスタグラムにアップロードされた公式の「別の視点で見る」コンテストは現地の人々の想像力を大いに刺激し、アゼルバイジャンが誇る美しさや独創性、そしてユーモアが、世界中へと発信されていったのです。

azerbaijan

TAKE ANOTHER LOOK

シトロエン
自動車メーカーのブランディング

名声を取り戻した自動車のアイコン

ランドーとシトロエンは、ブランドの強みを強化して売上を増加させ、ひしめく競合の中で新たなチャンスをつかむため、6年におよぶ旅に乗り出しました。そしてそれは、ブランディングの重要性を再認識させてくれる旅となったのです。世界的な不況が始まる中、フランス発のブランドであり、世界に市場を持つシトロエンのマネジメントチームは、売上低迷への対応を模索していました。消費者はシトロエン車の購入動機として、機能やメリットを挙げてはいま

したが、ブランドそのものは、購買の意思決定にほとんど影響を与えていませんでした。
競合状況分析によって明らかになったのは、シトロエンというブランドの強みは技術力であるということ。ランドーは同ブランドの技術的な進歩、独創性あふれる歴史を訴求するために、新タグライン「Créative technologie」を開発。シトロエンの新しいポジショニングを考察し、好ましいニッチ・マーケットを開拓しました。加えてランドーは「シトロエン・ブランデッドショー

ルーム」の開発によってセールス方法も改革。これはクルマとショールームをいわば一体化させるもので、来店者は決まった順路に沿って進みつつ、これまでにない角度からブランドを体感します。全体はフレキシブルなモジュラー式で、世界中で展開することが可能となっています。ランドーの業務はこうしてブランドの全体におよび、あらゆるタッチポイントに拡張されました。リブランディングから1年後、売上は不況のさなかに8%アップ。フランス人の69%が好きな自動車ブランドにシトロエンを挙げました。また、中国、ロシア、ブラジルといった国々で、特に好調なセールスを記録しています。

ランドー で活用している消費者ブランド認知調査「Brand Asset Valuator」では、シトロエンが本リブランディングによって、2007年来、失っていた強みを取り戻したことが明らかになりました。「これ以上は望めないほどうまくいったと思います」と、CEOの Frédéric Banzet は述べています。

ATELIER

Chrono Service Toutes Marques

Mécanique et Carrosserie

Carrosserie Express

Climatisation et Réfrigération

Pièces de Rechange

Véhicule de Rempl...

UN ANGLE DIFFÉRENT

Lorem ipsum dolor sit amet, consetetur sadipscing elitr, sed diam nonumy eirmod tempor invidunt ut labore et dolore magna aliquyam erat, sed diam voluptua. At vero eos et accusam et justo duo dolores et ea rebum. Stet clita kasd gubergren, no sea takimata sanctus est Lorem ipsum dolor

Lorem ipsum dolor sit amet, consetetur sadipscing elitr, sed diam nonumy eirmod tempor invidunt ut labore et dolore magna aliquyam erat, sed diam voluptua. At vero eos et accusam et justo duo dolores et ea rebum. Stet clita kasd gubergren, no sea takimata sanctus est Lorem ipsum dolore

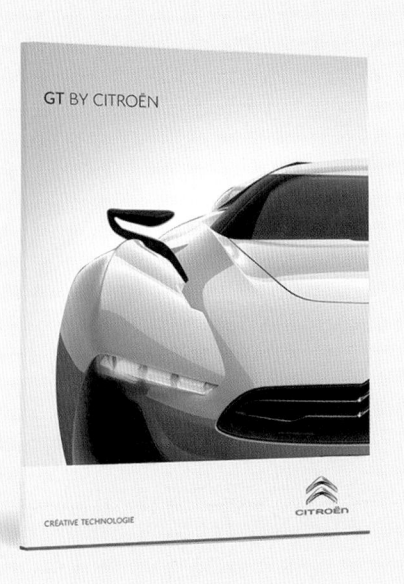

GT BY CITROËN

CRÉATIVE TECHNOLOGIE

エティハド航空

航空会社のブランディング

アブダビを世界に飛躍させる

かつての輝きを失った業界動向に、ブランドとして異を唱えること。その結果エティハド航空は、前年比成長率17%、利用者数1,750万人を記録しました。

エティハド航空は、他会社との提携により325ヶ所超の目的地へ就航し、より利便性の高い空の旅を提供している航空会社。ホームシティのアブダビは、アラブの伝統と革新が融合した特別な街です。幻想的な建築、魅惑の砂漠、類まれな華やかさ—。エティハド航空はアブダビを

「世界への玄関口」に位置付けてきました。

しかし、昨今のニーズの変化により、安さ重視や無駄のないサービスなどがトレンドとなり、空の旅はかつてのような輝きを失いました。そこでエティハド航空とランドーは、業界動向に迎合するのではなく、空の旅を再定義するような体験の創出を課題としたのです。

ランドーは、アブダビの砂漠からデザインを着想。そこに現代アラビアの精神も盛り込みました。芸術への支援、過去への敬意、未来への夢。

金色と茶色で仕立てたモザイクのデザイン体系はこれらを象徴し、アブダビのオーラを発しています。

さらに空の旅という概念の再考を行いました。「エティハド航空は飛行機の座席を販売する会社ではない。彼らが迎えるのは乗客ではなくゲストである」と、発想を転換しました。そして座席クラスごとに、あるいはラウンジ空間において、ユニークなブランド体験をデザインし、提供したのです。

このプロジェクトは世界中で大反響を呼び、「エア・トランスポート・ワールド」誌の2016年エアライン・オブ・ザ・イヤー、「ザ・デザイン・エアー」の2015年ベスト・エアライン・リヴァリーを受賞しました。

インジェクトホープ

社会問題啓発のブランディング

希望の注射

アメリカ、オハイオ州のハミルトン郡ヘロイン
連合が「メッセージを打ち出したい」と依頼し
た際、彼らが予想していたのは広告キャンペー
ンでした。実際にランドーが行ったのは「中毒
と戦うためのまったく新しい方法」、コミュニ
ティ全体に対する希望の注射でした。

地域住民のほぼ半数が、ヘロインの使用で影響
を受けている人が身近にいると回答するこの地
域。回答者の多くは、薬物が蔓延する中での生
活は恐ろしく、無力感を感じるという声があが

っていました。

しかし彼らは中毒のことを、自分たちとは遠く
離れた見知らぬ人の問題として語りました。認
識と現実に、明らかなズレがあったのです。取
り囲まれているのに、他人事。そのような認識
の中で、どんなメッセージが効果的でしょうか？

ランドーは、中毒者を悪者扱いする、典型的な
恐怖訴求キャンペーンとは大きく異なる方法を
取りました。その代わりに住民に普及啓発を行
い、インジェクトホープと呼ばれる新しいデザ

インシステムを通じて、行動を促すことを選んだのです。アプローチの中心は、薬物の蔓延を人の顔で表現すること。ロゴを重ねて表現したデザインは、ヘロイン中毒者を、助けを必要な普通の人——友人や隣人、同僚、親戚——として認識させました。恐怖と断罪に代わって理解と思いやりが広がり、コミュニティへの貢献が劇的に増加しました。

Inject Hope Regional Collaborativeは、年間約200万ドル以上の資金調達という、郡の当初の誓約を見事に達成。オハイオ、ケンタッキー、インディアナ各州ではこの活動が強く支持され、最近ではさらに6つの郡が参加。本プログラムの理念の下に多数の団体が集まり、リソースを調整し、中毒との戦いに奮闘しています。

インジェクトホープは、American Advertising Awards（米国広告大賞）ローカル部門において、3つの金賞および2つの審査員特別賞を受賞しました。

INJECT DOPE

HC

HAMILTON COUNTY
HEROIN COALITION

DREAMER USER
LOVER USER
SISTER USER
BROTHER USER
SINGER USER
MOTHER USER
BELIEVER USER
RECOVER USER

INJECT HOPE

USERS ARE MORE THAN THEIR ADDICTION
HELP US CHANGE THE CONVERSATION
INJECTHOPE.COM

ボルヴィック

ブランドの再構築

火山を戴くボトルウォーターブランド

売上の減少を受け、ランドーにブランドの再構築を依頼したボルヴィック。4年間の取り組みを経て、成し遂げられた復活は劇的なものでした。ボルヴィックは低迷を脱してフランス第2位のボトルウォーターブランドへと上昇し、4年間で600種類以上もの新商品を次々と開発したのです。

売上減少の背景には、欧州で販売されているミネラルウォーターブランドが直面している、激しい競争がありました。その中から抜きん出る

には、ブランドの強化、それに加えて新しい市場への拡張が必要だったのです。ボルヴィックは当時、水分補給の機能のみを訴求する、一般的なブランドになっていました。その原点や強み、独自性は何かをランドーが探った結果、ブランドが所有している水源である「火山」であることがわかりました。強度、寿命、耐久性、純度、自然といったイメージを連想させる、世界で唯一のブランド。この強力なブランドアセットを活用して、ボルヴィックは、再び消費者か

ら愛される必要がありました。

鮮かな火口、透明なラベル、流動感と丸みのある独自のボルヴィックの書体。ブランドの新しい象徴は、ランドーがデザインしたリアルで独特な火山の姿です。

また「水分補給以上の商品」であることを定義した結果、新製品の成長と展開が可能になりました。キービジュアルの3つの構成要素は別々にも使用でき、商品展開に利用されました。ランドーはブランドの革新に次いで、フレーバー

ドリンク、クリスマス限定パッケージ、冷凍用、スターウォーズバージョンの特殊形状ボトルなどへの展開をサポートしました。

消費者は、再活性したブランドの商品を喜ばしく受け入れました。フランス国内では1年間に、前年より50万も多い世帯に商品を提供。ヨーロッパで全体では1億3500万リットルを売り上げました。ボルヴィックの収益は11％増加し、現在ではフランス第2位のボトルウォーターブランドへと成長したのです。

Talented *Team Player*

ランドー大航海！

One Night Exhibition

Voyage

Boutique Landor

Born on a boat

When you're on a boat you feel differently, you think differently.
You're looking forward, you're always on a journey.
You have a different perspective.
Sometimes you know where you're heading, sometimes you don't.
You thrive on exploring the unknown.

We are Landor. Born on a boat.

Interview

ビジネスクリエイティビティを醸成する
ランドー東京の羅針盤とカルチャーを大公開

日本オフィス
ゼネラル・マネジャー
エグゼクティブ・クリエイティブ・ディレクター

大島 由久

インタビュアー：本書編集部

本インタビューは「ランドー大航海!」とのタイトルですが、ランドー東京は航海にあたってどのような準備をされているのか、教えてください。

クライアントのブランディングを行う際、我々がブランドコンセプトを策定するのと同じように、実はランドー東京に関しても、自分たち自身のブランドコンセプトを策定してあります。このブランドコンセプトが、航海する上で向かうべき方向を常に指し示す羅針盤となっています。この羅針盤があるからこそ、自分たちの方向性を見失うこと

なく進むことができているわけです。

策定にあたって課題となったのが、グローバルのランドーがめざす姿と相反することなく、いかに東京オフィスとしての独自性を打ち出すかでした。ランドーの強みは、グローバル企業としての一貫性と、各オフィスの独自性からなる多様性とで成り立っているからです。

ブランドアイデア

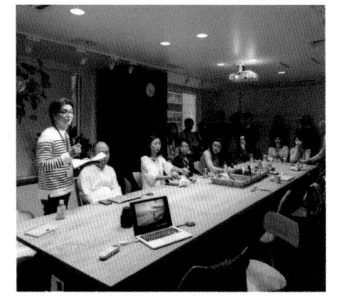

そんなランドー東京が掲げるブランドアイデアは「！＆♡」です。言葉でないのが意外に思われるかもしれませんが、全スタッフでセッションを幾度も繰り返して導き出されたものです。「！」には、さまざまな「驚き」の創出が込められています。スタジオで常にお互いを刺激し合うことで生まれるインスピレーションや発見から、クライアントに対して、常に驚きをもたらすような提案をする姿

勢までを表現しています。「♡」には、接するすべてのことへの「愛情」が込められています。お互いを尊重する姿勢ですとか、長く愛されるブランドを生み出し、育てる想いなどですね。また、表現を記号化した背景ですが、日本が家紋に代表されるようなシンボルやアイコン文化を持ち、言語を超えたビジュアルコミュニケーションを大切にしている、そういった独自性も念頭に置いています。

航海にあたって羅針盤をつくられたということですね。では、その羅針盤が指し示す先には何があるのでしょうか?

目的地となるゴールはひとつではありません。例えば「!＆♡」を持って自分たちがどのような存在となるべきか、そのめざすべき姿に関していえば、「Talented Team Player」というゴールがあります。「Talent」には2つの意味が込められています。ひとつは「才能」。一人ひとりが独自の「才能」を持ち、そのチームプレーヤーたちが最大限に力を発揮しうる集団になることをめざしています。それを実現するために、ランドー東京では「専門性の設定」を一人ひとりに課しています。ランドーで仕事をする上で、デザイナーならパッケージデザインやブランドマークを高いレベルで開発

できることは、当然期待される能力です。その上で、スタジオにいる誰にも負けないと自負できる専門的スキルを持つこと。そのような才能を追求するために、一週間の就業時間の10%を費やして良いことにしています。そのスキルを広く磨き、発揮してもらうために兼業も認めています。現在では、香りの専門家、プロカメラマン、著名な和菓子デザイナーなど、ブランディングにおいて様々なアプローチで五感を刺激することのできる、その人がランドーにいなければならない、存在理由の強いメンバーが増えてきています。

めざすべき姿

Talented Team Player

── タレント：専門性を持ったクリエイティブ集団
── タレント：個々が有名なクリエイティブ集団

アロマデザイナー　　　　　カメラマン　　　　　　　和菓子デザイナー

「Talent」のもうひとつの意味は「タレント」。これはテレビや雑誌に出るというような意味ではなくて、一人ひとりが、ブランディングに関連する業界や、特定の専門性を追求している分野において独自に何かを発信する。そのことで、ランドーという名前だけが知られるのではなく、「誰々がいるランドー」というように、ランドーがエンドースのような位置付けになることをめざすものです。

わかりやすく図式化すると、大きなランドーという船に全員が乗っているのではなく、それぞれが独立した船を操縦しながら、母船のランドーと共に航海しているイメージですね。これによって、見える視界の広さ、行動範囲、編成の組み方が柔軟になり、非常に強い組織の実現と幅広いサービスの提供が可能になると信じています。

今までの姿

ランドーという船に全員が乗っている

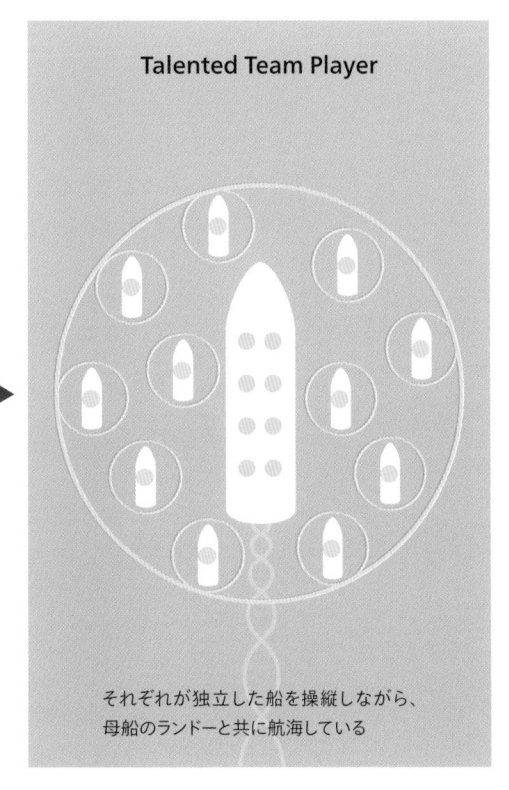

Talented Team Player

それぞれが独立した船を操縦しながら、
母船のランドーと共に航海している

仕事をしながら専門性を高める活動をするのは素晴らしいと思いますが、結果的に残業が増えることにはなりませんか?

おっしゃる通り、そこが大きなチャレンジでした。まず推進したのが、プロジェクトのプロセス改善です。戦略構築の仕方、クリエイティブブリーフの構成内容、クリットの方法、役割の明確化など、あらゆる面を見直しました。また就業規則にも改善を加えることで、アウトプットの質を向上させながらも、劇的に短時間で行えるようになりました。もちろんこれらは一朝一夕にすべて実現でき

るものではなく、数年かけて現在も引き続き取り組んでいる課題です。また、個人の活動だけに依存するのではなく、スタジオとしてもクリエイティブの質を高めながら「Talented Team Player」を実現するために、活動の仕組みづくりも含めて、さまざまな事柄にチャレンジしているところです。

戦略であれデザインであれ、クリエイティブの質を高めることは、どこの会社にとっても課題だと思います。その仕組みづくりも含めての取り組みを、具体的に教えてください。

一番大切なのが「仕組みのデザイン」です。個別の活動が、最終的な目的に向けて集約していく流れを構築できるかどうかがカギですね。活動そのものだけではなく、なぜその取り組みを行っているのかの理解も含めて集約していかないと、トラブルの元となります。

具体例ですが、ランドー東京のクリエイティブ部門では、毎年強化するテーマを決めて、1年の間、外部講師を招いてのワークショップや自主制作、研究などを行っています。例えば2015年はタイポグラフィー、2016年はフォトグラフィー、2017年はイラストレーションをテーマとしました。これによってデザイナーのスキルが底上げされると同時に、1年間取り組む経緯で「より専門性を高めたい！」と思うデザイナーが出てくるんです。自分自身でも気がついていなかった興味が、この取り組みによって「！（発見）」されるかたちですね。それを新たに「専門性」として設定して、パフォーマンスを発揮する機会をつくるなど、全面的にバックアップしていきます。

クリエイティブ部門における強化テーマ

2015
Typography

書体デザイナーの小林章さんを講師にお迎えしてタイポグラフィーの勉強会を開催。

2016
Photography

フォトグラファーの鈴木知子さんを講師にお迎えして、半年をかけて座学やワークショップを重ねた。

2017
Illustration

イラストレーターの石川日向さん、進藤やす子さんをお迎えして、数回にわたってワークショップを開催。

また、各自の取り組みをスタジオ内のみで共有するのではなく、デザイナーが運用するサイト「Landor Creative Port」を立ち上げ、それぞれのペースで発信していきます。さらに1年の総決算として、スタジオをオープンギャラリー化して一夜限りの展覧会「One Night Exhibition」を開催しています。2時間半程度の時間ですが、社外から300名ほどの方々をお招きし、広く交流を図る大切なイベントです。このように「Talented Team Player」というゴールに向け、クリエイティブの質を高める活動と、その延長線上で外部発信の活動を行うことができる、「仕組みのデザイン」ができあがっています。

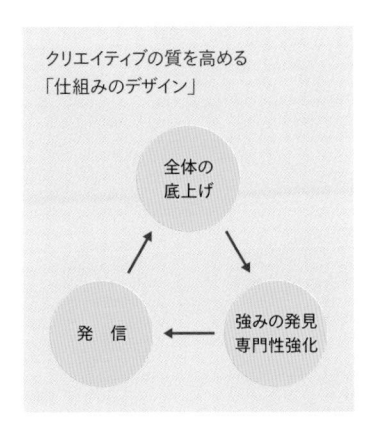

クリエイティブの質を高める
「仕組みのデザイン」

Landor One Night Exhibition

2015年は、「Talented Team Player」として自分自身を考えるために、ONEのテーマを「Vis. ID（Visual Identity）」に。この年の強化テーマであるタイポグラフィーに合わせて、自分自身をタイポグラフィックに表現したポスターをメイン展示として実施しました。

2015
Vis. ID

2016年は「Wonderful LAB」として、様々な実験を通じて表現の可能性を探求。1週間に1度、大なり小なり何かしらの実験をチームで行うことを義務づけ実施しています。また、この年の強化テーマであるフォトグラフィーで取り組んだ内容も展示され、写真の新たな展示・表現の可能性が実験的に探られました。

2016
Wonderfull LAB

2017年のテーマは「Experience 360°」。今まで取り組んできた活動を実際のクライアントプロジェクトで活かす取り組みとして、世嬉の一酒造のクラフトビール「いわて蔵ビール」のリブランディングをメインテーマとしました。クラフトビールを理解するために、ランドーオリジナルのクラフトビールも醸造。ホップ選びからフレーバーまで、クラフトビールを通じてランドーらしさを探求しました。さらに、スタジオ環境の構築でサポートいただいているフラワーアーティストの前田有紀さんとのコラボレーションワークとし

2017
Experience 360°

Landor One Night Exhibition

ランドー東京のエクスペリエンス（体験）

FEEL

五感を刺激するスタジオ環境。草花のデコレーションを自分たちでつくり、日々のメンテナンスも自分たちで行っています。加えて、東京オフィスらしさを考えたオリジナルのフレグランスと、焙煎したコーヒー豆。ミーティングスペースには、デザイン性にこだわったすべて異なる椅子を置き、個性の集まりを表現しています。

LOOK

海外オフィスとのビデオカンファレンスの部屋の壁は、葛飾北斎の「富嶽三十六景」をベースにしたドット絵に、クラマス号が自由に動かせる仕立てになっています。ビデオの画面越しには水墨画に見えるこのドット絵は、東京が持つ伝統と現代性の表現です。

TALK

世界中のランドーオフィスのエントランスには、黄色い壁に「Born on a boat」のストーリーが掲示されています。スタジオ内のBGMは、曜日・時間を考えて選曲されたもの。音量はあえて大きめにすることで、心地良さより、航海するような活気を優先。特別な儀式の際には高らかに響きわたる、出港のベルも設置されています。

DO

エンゲージを高める、東京オフィスのブランドコンセプトと社員のイラスト。イラストは、社員がお互いを取材し合い、特徴を見出しながら、自らの専門性を発揮しつつ表現したものです。

フラワーアーティストの前田有紀さんをお招きし、ワークショップ形式でスタジオのデコレーションを全社員で制作。

仕組みがうまくできあがっているのが、まさにデザインとして素晴らしいと思います。最後にまとめとして、何かもうひとつ「大公開」していただけることはありますか?

この本が出版される2020年に、新たなサービスとして「Boutique Landor（ブティーク・ランドー）」を本格的に始動します。

ランドーと何が違うのでしょうか?

ランドーは世界最大級のブランディング会社です。約80年にわたって培ってきた、ブランディングにおけるノウハウとネットワークとを駆使して、ブランドの価値を最大限に引き上げるための戦略とデザインを提供してきました。具体的にはこの本で紹介しているように、戦略とデザインが両輪となり、ブランドを構築していくサービス内容です。ただし、どうしても我々が提供するサービスには、ある一定の規模感や予算が必要とされます。もちろんクライアントの要望に合わせてカスタマイズすることが前提ですから、予算も一定ではありま

せん。それでもスタートアップや個人事業主の方々だと予算的に難しかったり、場合によっては、シンプルにデザインソリューションだけを必要とされている場合があります。

今まではお問い合わせをいただいてもお応えするのが難しい場合が多かったのですが、「世嬉の一酒造」さんのように、地域創生にも尽力しながら事業をされている方々を、我々もサポートしていきたいという思いが高まりました。そこで考えたのが「Boutique Landor」なんです。

LANDOR

世界最大級のブランディング会社として培ってきたノウハウとグローバルネットワークを駆使して企業、商品、サービスなどクライアントのビジネスにおけるブランドの創出、ブランド価値を最大限に高めるサービスを提供。

BOUTIQUE LANDOR

ランドーを母体とするデザインスタジオ。ブランディングのノウハウを活かして個人事業主、スタートアップ企業、地域再生など小規模専門にデザインソリューションを提供。

Boutiqueには、フランス語で小規模専門店という意味があります。同じように「Boutique Landor」では個人事業主や小・中規模向けに、ブランディングのノウハウを活かしながらも戦略フェーズは抜きに、シンプルにデザインソリューションを提供していきます。基本的には通常のデザイン会社と同じと考えていただいて構いませんが、大きな

違いは、ランドー東京のブランディングの知見を活かし、デザインをソリューションとして提供する点です。そこに価値を置いてくださる方が対象とも言えます。また我々自身も、大きな企業では条件的に難しかった表現やアプローチを積極的に行っていく気持ちでいるところです。

ランドー東京の大航海の航路を大公開していただいたように感じました。ありがとうございました!

BOUTIQUE

LANDOR

Our Service

ロゴデザイン ｜ パッケージデザイン ｜ キャッチコピー ｜ 撮影 ｜ イラストレーション ｜ 広告、ポスターデザイン ｜ パンフレットデザイン

KIMOCHI CAFE

世嬉の一酒蔵 嬉餅カフェ

PlusT

プラスティー教育研究所

TACHIBANA
International Patent Office

橘国際特許事務所

美容室 ディーア

パンフレットデザイン

撮影

パッケージデザイン

~2006

~2019

1. Klamath Classic

2. Klamath Charcoal

3. Klamath Precise

4. Klamath Brush

5. Klamath Script

6. Klamath Pixel

7. Klamath Scribble

8. Klamath Stamp

2020~

LANDOR

あとがき

グローバルな市場という大海原を航海し続けるクラマス号が誕生したのは1941年。サンフランシスコのベイエリアに係留するために大規模な修復作業が行われましたが、単なる修復に留まらず、古いパッケージデザインを展示するMuseum of Packaging Antiquitiesや、水上スーパーマーケット試験研究室などが船内に併設され、この船から、数多くの世界的に有名なブランドが生まれました。また、多くの著名人が出席する伝説的ともいえるパーティーも行われ、まさにランドーを象徴する存在となり、今もなお、私たちのビジュアルアセットの中心にアイコンとして存在しています。

ただし、その姿は不変不動のものではありません。時代が激しく変化する中、私たち自身がいち早く柔軟かつ機敏に変化しなければならない。その意志表示が、象徴であるクラマス号の表現によって示されています。現在では、従来のクラシック表現を維持しつつ、あたかもメディアが多様化するように、ブラシ表現、ピクセル表現、落書き表現、チャコール表現、スクリプト表現、スタンプ表現、エレガント表現の７つが追加され、合計８種類のクラマス号が名刺をはじめとした様々なマテリアルに登場しています。また、ランドーのワードマークにも調整が加えられ、ブランドカラーも情熱や力強さを感じるレッドから、明るくインスピレーションを感じるイエローへと変更されました。

そして2020年の今年、私たちはさらなる進化を遂げます。ランドーのワードマークを一新し、クラマス号にも調整を加え、デザインシステムにJourney Lineを導入します。このJourney Lineは２本の線で構成され、私たちがクライアントとともにブランディングの航海へおもむき、協奏するようにともに考え、ブランドの価値を最大化する、その航海ログを表現しています。

常に時代の波に対応するため、クラマス号とともに私たち自身も、この先さらなる変化を遂げていくことでしょう。しかし、ブランディングを行う上で提供するサービスやフレームワークが変わっても、大切にすべき変わらぬこともあります。それはクライアントと私たちとのパートナーシップです。この世の中で、なぜそのブランドが存在しなければならないのか、どのようにブランドを牽引する独自性を抽出し、何を成し遂げたいのか。これらはテンプレート的な何かがあって、それに当てはめていけば答えが導き出せるものではありません。重要なのはお互いをパートナーとして認め、ともに考え、ともに悩み、ともに刺激し合う姿勢です。これらがあって、はじめて本書で紹介しているフレームワークや手法が効果を発揮するのです。

私たちはJourney Lineを用い、新たなログを書き留めながら、どんな航海が待ち受けているのかワクワクしながら、ブランディングの大航海を続けます。皆さんのパートナーとして、あるいはともに船を動かす乗組員として出会える日を、楽しみにしています。

We are Landor. Born on a boat.

ランドーアソシエイツ

ランドーアソシエイツ（Landor Associates）は、アメリカ合衆国・サンフランシスコを発祥とする、世界をリードするブランディングデザイン・コンサルティング会社。1941年の創立以来、ランドーは常に先駆者として、今日のブランディングの標準となっている調査・戦略・デザインなどの方法論とツールを確立。約80年におよぶ絶えまない革新を続けている。日本では1972年の開設以来、数百社にのぼるグローバルおよび日本企業のブランディングの実績をあげる。

※ 掲載されている情報は初版第1刷発行時のものになります。
　 最新の情報は www.landor.com をご覧ください。

事例で学ぶブランディング
ランドーのデザイン戦略大公開

2020年 4月25日　初版第1刷発行
2024年 4月25日　初版第4刷発行

著者　ランドーアソシエイツ

デザイン　ランドーアソシエイツ
執筆協力　片桐 暁
組版　コントヨコ
編集　宮後 優子

発行人　上原 哲郎
発行所　株式会社ビー・エヌ・エヌ
〒150-0022 東京都渋谷区恵比寿南一丁目20番6号
Fax: 03-5725-1511
E-mail: info@bnn.co.jp
www.bnn.co.jp

印刷・製本　シナノ印刷株式会社

ISBN 978-4-8025-1144-5
©2020 Landor Associates
Printed in Japan